U0111990

大展好書　好書大展

品嘗好書・　冠群可期

大展好書　好書大展
品嘗好書　冠群可期

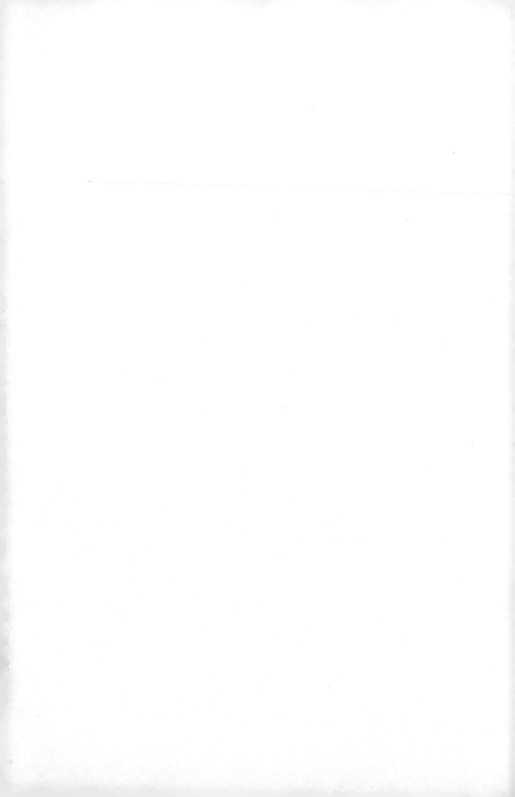

休閒娛樂

28

登山野營
事　典

劉　清　主編

大展出版社有限公司

序言

登山時，該「這樣做」，並不是「非這樣做不可」。同樣是運動的一種，但登山卻無明確的規則，是最自由的運動。對登山者而言，自由的登山法易有「自成一派」的偏見。在沒有適當的嚮導時，會產生「真的這樣就行了嗎？」的不安。但是，認為「自成一派」才是自由登山的人，會將自己的生活帶入登山中，挺著胸，昂首前進。

登山的第一步是，不要想得太多，勇敢的奔向山野！

而且反正已經開始登山了，就要有不管是地球上那一座山，都要將它征服的抱負。帶著這個遠大的抱負，爬遍各種的山。想要更快樂的登山，想要爬更高、更困難的山時，要隨時記住「雖然沒有明確的登山規則，但為了避免危險，登山的前輩們留給我們一定的登山方法」，如果能這樣想開的話，你們就會明瞭自稱「自成一派」的書解釋登山技術及規勸大家的

理由了。

寫此書的最主要目的是，讓現在開始要登山的人有「反正我先爬山，爬了以後再說。」的想法；對於已經爬過山的人會有「還有這種登山的方法啊！」如此我便感到無限的榮幸了。

當讀者看完本書時，相信對自己一定會更有信心，不只是自己，您同樣也可以攜家帶眷一起去爬山野營，度遇快樂的假期。

目錄

目　錄

目　錄

第四章 快樂的登山

第一章　登山理論入門

1. 山的誘惑

被山的魅力所引誘，想登山的你們，問「為什麼要登山呢？」如果是我就不作這種愚蠢的質問。我們生在四季美麗的國度，不可能對這美麗的大自然漠不關心。

登山以接近大自然為對象，無分競爭勝負的運動，這就是登山和其它運動不同的地方。然而登山是對自己身體的訓練，其樂趣和味道是變化無窮，是一種有魅力的運動。

登山有一定的定律。想要安全登山的話，首先要瞭解「山」。因此，身心都要作準備，學習登山基本知識之後，樹立精密的計劃，付諸實行經過實地登山的經驗，透過領略到山的好處和巖峻之後來「瞭解」。初次有危險性的山（郊遊路線等）由自己計畫，準備妥當之後付諸行動。

然而住在都市的人們，和自然的接觸和人的接觸，卻在無形中逐漸減少。對人類最重要的東西——山，能夠給予物質文明的發達，經濟也變得更豐富。

我們已經逐漸消失的東西，是無言之中「最好的場所」。

另方面因為交通發達，人和山的距離愈來愈近，有時會產生山就在自己身旁那種錯覺。有沒有把氣象忘記呢？把登山視為非常容易的事情呢？

頭一次登山時，天氣非常爽朗，因此，第二次登山用很輕鬆的心情去爬山時，結果遇到悽慘的事故，這種情形在登山中是屢見不鮮的。應當不要忘記對自然的敬畏之念，經常保持謙虛的精神來接觸山最為重要。這樣，山會很溫和的歡迎我們蒞臨。

俗語說「吃同鍋飯的同伴」。在山上同甘共苦，同伴之間的長處和短處都知道得很清楚，會變成終生的好朋友。在自然中人與人之間的接觸，我們可以學到很多的東西。

因為選擇同伴可能使登山變成不愉快，或變成引起危險狀態的原因，相反的在重新回憶中會留下永不磨滅的印象，所以選擇同伴是非常重要的關鍵。

自然和人的聯繫，人與人之間的聯繫，這個是非登山享受不到的魅力。

登山是以大自然為對象，所以其美麗和莊嚴，不會因登山對象是女性或男

性而改變。它和其它運動不同，並與個人生命有關，所以，每個人應學習登山基礎知識，不能萬事依賴別人，要自己本身好好考慮登山。

近年來，女性的登山人數急遽增加，因女性也想登上聖母峰而在女性登山史上留下輝煌的一頁，以茲紀念偉大的壯舉，不過，為了達到這個目的，必須在長時間中經由許多長輩的努力和經驗的累積，才能開花結果。

2. 心理準備

登山前，必須先有心理準備；在山路上，也許會被樹根絆倒，或摔到山谷底下去，或是被蛇咬傷而斷送生命，或在山中忽然得了急性盲腸炎也說不定。

既是要去從事這麼危險的活動，應該要先考慮發生意外時的對策，在登山前把身邊的事情都整理好。

可是如果考慮這麼多，未登山就已先精疲力倦了。像因怕絆倒，而一直看著地下，不僅忘了四周的景色，且更易迷路。更不能為了怕得急性盲腸炎，而與醫生一起登山。

那麼，應該要有什麼樣的心理準備才去登山呢？這完全要靠「我絕不會發生這些事情」的想法，如此一來，就會有否定發生意外的信心及自我的信任。

必定要有「不可能發生這樣的事」的信念，否則就不能享受登山家的成就。這種大膽的想法，就是在此所要談的「心理準備」。

但第一次爬山的人，或只爬過二、三次的人，就很難有這種想法，因為他們對山的研究不夠。像這樣的人，就應以謹慎的態度來參與登山。反正，登山是件重要的事，要準備球鞋、便當、背包等，然後去爬最近的山。

如果是在台北的話，去爬大屯山、面天山、觀音山等；高雄就可去爬仁壽山。以能在假期中前往為最好。因為假期中人多，可以跟著大家一起走，遊山玩水似的。

心理不安的人會問：「你準備爬那一座山？山頂在那一邊呢？」

也許你問到的人會感到厭煩，但都會親切的回答你，反正不會有人問你……

「你到底有沒有爬過山？」況且，你是第一次爬山，問問那些老經驗的人也是應當的。

所以，你也許會脫口而出的問道：「還要多久才到山頂呢？」或「前面有沒有喝水的地方？」「今天會不會下雨？」「回程走那一條路最近？」

但要注意的是，不要問同一個人，因為假如你經常問這些基本上的問題，就會被說：「你煩不煩啊？」

登山時，女性的心理準備是很重要的問題。而這是每個女性自己擁有的問題，是不能一概而論的。例如，其中的化粧問題，這是希望自己經常保持美麗的人發明的方法，抑或是希望女性經常美麗的男性所發明的就不太清楚了。不過，化粧能幫助女性美麗是事實。也因為全人類對美的嚮往，而產生了化粧品這種文明的最高傑作。像現在的假睫毛、美容手術等一直在發展，已達到重要物質文明的極限。

想要漂亮才化粧的人、為滿足個人而化粧的人，在登山時請不要化粧。在登山時，屬於女性固有的事情就得失去：因為決定你是女性的並不是靠你的臉蛋。呈現在所有登山女性面前的，是超越不能化粧的事實。必須要有這樣的心理準備才能夠登山。

3. 適合者與不適合者

做任何事都有適合的人或不適合的人，登山也是一樣的。或許你會說登山就是登山嘛！還有什麼適合不適合的人呢？

其實再也沒有比登山更不分男女老少，所以，只要是長期爬山的人都是適合

放棄化粧，對登山的女性而言是現實的需要。然而事實上的難關卻不止這些。要到山上，誰都可以做到。問題是，要背著很重的行李、蓬頭垢面、流著汗、默默的爬到山頂上。你的腿會因背著重行李而變得強壯，腰也會變大，女性「命根子」的頭髮，會變得零亂且無法保持它。女性特有的柔媚被搶走，只留下機能的、無限的能力，並與男性同質化了。

因此，登山的女性都要有，即使肩和手臂的肌肉會發達，連一般尺寸的衣服都不能穿了，也要有爬山的決心才行。

女性應當找出符合自己的登山，去享受自己的登山樂趣。山並不會因為你是女性，特別用溫和的態度來歡迎。

合的爬山者。比較不合適的人，是那些去一次或幾次後就不想再爬山的人。他們認為登山是勞民傷財，一無好處的活動。但那些勤快的登山者，認為登山還是有吸引力的。

也許以不適合的人來區分他們是有點不妥當，不過，不適合的人目前是否也在登山，那是毫無關係的。

另外，最不適合者是有潔癖的人。經常保持清潔是可喜的。可是登山時，是無法保持清潔的，所以，沒有辦法忍耐、有病態潔癖的人，是無法享受爬山樂趣的。

平時一定要洗手的情況，但卻找不到水洗手，在山中是經常發生的事，那精神衛生有時會產生反效果。因為在登山時，是可以不洗手的。因此，那些非洗手不可的人，你再想一想，如果還是悶悶不樂無法作答的人，就是不適合登山。

平常不愛洗手的人，倒無所謂，他是可以不洗手的。因此，該怎麼辦才好呢？

不只對自己的事，就是對別人的事也很在意的人，也是不適合爬山的。例如登山時，他會想到：「今天輪到煮飯作菜、削馬鈴薯的人有沒有洗手呢？」

的問題。真正的登山家是要有用衣袖擦湯匙的作風，及能夠容忍他人不潔的肚量。

其次，是把事情想得太複雜的人，比那些單純的人，更不適合於長久的爬山。「單純」並非思想低級，而是能坦率的接受自己所做的事情。當你背著沉重的行李走著山路時，會感到：「我現在為什麼要做這些事呢？」由此開始對自己的存在有了疑問，繼而想到價值觀，最後把渺小的自己和大宇宙來比較，結果就無法繼續走完全程。

和此種人相反的是，會因發現高山植物而高興，一到山頂就深呼吸的人。

像這種容易滿足的人，多麼幸福啊！登山時把一切都忘記，專心致志於爬山，只是不停、不斷的爬，心無旁貸，到達山頂後高興得歡呼一番，然後再下山。

那麼，爬山就是一種無上的喜悅了。

過於理論化的人，也不適合登山。光是談理論是可以的，但是，如果太拘泥於理論上，就易喪失下定決心的時期，而易遭失敗。

這種人從登山的書籍得到知識，就井井有條的寫了很多計畫、裝備、技術

的解說文，根據這些進行規律化的登山。這樣的登山雖然挺不錯，但是太規律化，反而更容易出差錯。

例如，登山的技術書中寫著「爬岩山時要注意三點基本原則」、「兩手腳的四個支點中，有三個支點要不離岩石」即所謂「三點不動，一點動」，因此就不敢用一隻腳、一隻手爬上去，就在三心二意的當兒掉了下來。

或是按書上所說，帶齊所有的裝備，結果還未上山就先累倒了。而且背包能不能裝得進去這麼多的裝備還是個問題。

反正太拘泥於這些都是不太好的。並不是要寫登山博士的論文，只是一種娛樂罷了。所以，不要只談理論，要以堅強的精神來克服這些理論。

一般來說，不潔、單純、不拘泥於理論的人是適合登山的。換句話說，感覺比較遲鈍、或沒有感覺的、單純的人，較適合於爬山。那山中的小屋到底是什麼樣子，沒有爬過山的人是無法想像的，甚至於連爬山的興致都會喪失掉。

事實上，你再也找不到比這種單純、無心事的人的世界，更快樂的地方了。

女性和男性身體上的差別，就是在肌肉、握力、肺活量、能力上都比不上

男性。或許也有的女性比身體屢弱的男性還要強些，不過，女性要模仿去做男性的事情是很不容易的，所以女性要登山應配合自己體力。

另方面女性比男性脂肪多，遇山難不吃不喝也能活一星期。所以，女性的持久力比男性優秀。

總而言之，平常培養體力非常的重要。同時對裝備、食糧等輕量化要認真去考慮，以彌補女性比不上男性的缺點。

在精神方面，根據以運動選手為統計資料顯示──登山者的性格多數是頑固型。這項調查男性和女性都是一樣的，這倒很有趣。不屈不撓的精神和持久精神，都是登山者不可或缺的條件。但女性，表現「不得法」的不屈不撓之精神時反而吃虧。所以，知道自己的能力限度也非常重要。

最近女性進入社會的非常多，同時負有重任地位的女性也不在少數。然而一般女性缺乏社會性，況且注重人和，一旦發揮統帥力時，很遺憾的比不上男性。在大自然為對象的登山中，預測不到的場面會發生。不能正確判斷和生死有關的問題，所以，需要有心理上的準備。

4. 研究和計畫

登山後讓回憶留在心中，這也是非常重要的。

一輩子繼續登山才能稱是真的「愛山者」。

登山一樣，各人要考慮各人的情形，要自己去解決、探討適合自己的登山，能不管登什麼山，沒有突破很多困難，就無法達到頂峰。我們的問題也是和

服，也是繼續登山與否的岐路。

登山或繼續登山，當然這都是女性自己的意識問題，不過，按照丈夫的理解程度也有不同。生產、育兒時，在生理上，登山就不得不中斷。而女性如何去克對女性而言，結婚、生產、育兒等問題，可謂是女性的宿命。結婚後斷念

登山用自己的腳去走為基本。但有無過份依賴交通工具，或放棄自己走路的時候呢？老化是從腳開始，應當對最簡單「步行」的動作開始，接下去再練習「跑步」。

最近馬拉松慢跑非常流行，也是全身運動最好的一種，同時能強化心臟、

培養體力的理想訓練法。跳繩和慢跑也有同樣的效果，你們可以從今天開始培養，登山所需要的耐久力。登山第一天過份用力時，身體酸痛如果不能持久，就無法登山。應不慌不忙按部就班，有計畫的訓練。

在日常生活中訓練的場所很多，儘量不要利用電梯和電動扶梯，應當去爬樓梯，街上的天橋也要積極去利用。

平衡感不好，經過很窄的山背或岩石或獨木橋的地方，就容易發生危險。

乘公共汽車時，最好不要抓扶把使身體配合車子的震動，走路時是否能保持一直線的走呢？又去找能代替平衡棒的東西，是否能平衡走過去都需要試試看，同時也要留意保持心的平衡。

本來人類赤腳走路對健康是最助益的，然而現在都違背自然穿鞋子，特別是女性還穿著高跟鞋。因此容易損傷了跟腱，所以，平常也要做潤滑跟腱的運動。我們日常生活日益便利化，廚房用具也能很簡單的伸手可取，然而這個便利對身體有不好的影響，就是使人的身體逐漸變成懶惰。所以，每天利用的東西，不妨放在不方便的地方，非踮腳拿不到的高處，這樣在不知不覺中，也能

加強跟腱和全身的運動。

總而言之，整個身體保持柔軟，反射神經也會變得敏感，對突然的危險也能及時保護。同時也能防止裂肉、捻挫、骨折等意外傷害。柔軟的身體，非但對登山，且對保護健康也有非常重要的用處。

山按照季節、高度、早晚、風雨等氣溫的差別非常大。平常就要養成不要穿太厚的衣服，使皮膚強化。

一般登山者，在寒冬所穿的內衣和夏天穿的內衣差不多，利用上衣來調節溫度。其實淋冷水對強化皮膚也非常有效。不管什麼事情只要養成習慣，就不會覺得痛苦。

最重要的是應該放棄文明社會的利器，而恢復原始生活。雖然大都市也有山、河、山谷等，同時你看小孩玩耍方法，又走路、又跑步、又跳、又打、又踢、又拍、又衝、推、拉、攀等，在無意中反覆表現這些動作。這些小孩的運動，被過著忙碌生活的人忘得一乾二淨。我們應該回憶小的時候，重新再去做小孩時候的運動。

假使能夠走路的話，登山是任何人都能做得到的運動。然而平常對身心沒有作準備，遇到危險就會無法應付。

①儘量利用天橋和樓梯

(1)利用樓梯跑上跑下。

(2)一步要爬二階層。

(3)用一隻腳登上樓梯。

(4)手拿菜籃和行李，作(1)(2)(3)的上下樓梯。

②利用家庭內所有的東西

(1)利用走廊和安定的椅子跑上跑下。

(2)利用椅子的運動，伸直背脊骨躺下，兩腳交互舉高。

(3)走路時行李不要僅用一隻手拿，分為兩份作成同樣的重量舉高，左右揮動身體扭曲，用兩手拿行李身體側曲。

(4)訓練能跳到比自己身高更高的地方。

(5)利用地板從左邊跳到右邊，從右邊到左邊，反覆橫跳。

③和丈夫、小孩一起玩

(1)跳馬。

(2)背對背的相揹遊戲。

(3)趴俯由別人壓住腳，仰起上半身做背筋運動、腹筋運動。

④**在遊園地和公園與小孩一起玩**

(1)在沙地跳遠。

(2)吊在雲梯和單槓。

(3)爬人造假山。

有各種各樣的構想。總而言之，利用身邊各種材料來運動身體。

有計畫性合理的生活，當然非常重要。然而許多女性往往過份認真，只顧慮眼前的傾向，事實上，在山上發生最壞條件時，最有用處的還是精力和求生智慧。

因此，每個人平常應培養自各個角度觀察事物、考慮事物，及機靈應變的腦力。

也許平常不以為然的瑣事、生活小節，一旦在危機臨頭時，沉著應變，或能作為解決困境的最佳手段。

由結論來說，若是平時的研究很充分，登山時就不須要再計畫。也許你聽到登山還有研究會有些不習慣，不過，這些研究一旦發生事情時就會變成有效的武器。因此，登山前要先看些技術的書籍，做為理論的武器。尤其是想要學習高度的技術時，更要努力的多看書，吸收一些小知識。

假如完全沒有爬過山的人，知識多得能夠寫出一本書的話，就很不錯了。不過這都得先實踐一番，尤其是技術上，理論的進步往往比實際的技術要快得多，因此而造成光說不練的登山家，也是無可奈何！

但還是提醒大家，不要完全相信書本上所說的，優秀的登山者，雖然知識都很豐富，可是卻不完全信任從書本上得到的知識。必須將那些知識依情況來運用，臨場時善於取捨，這樣子得到的智慧才是真正能夠信賴的。

與技術相同地位的登山工具也要經常研究。這類知識只看書籍或在體育用品店聽說明，也不是有效的解決方法。實際上去使用這些工具時，就會感覺到

它的不便之處。如果真是如此，那就太遲了，因為你已經買下，不能再退了。

可以再去買啊！可是一般爬山者都很節約，只好忍耐的使用它。

工具的使用，事前的研究是有限度的，因此，最佳的方法是先借來使用，再決定購買與否。背包、鞋子、衣服都一起借來使用，唯一不能用借的是人及糧食，其他的東西，包括錢在內，都可以借到。

也許有人會不高興借給你，但不會有人拒絕你。因為他們也都有向人借東西爬山的經驗。最好是向那些常常爬山，而最近因結婚、生子，不想再爬山的人借，因為他們通常會有很好的工具。如果運氣好的話，他會對你說：「我不想再爬山了，這些工具就送給你啦！」

那麼，在平常你就要先建立起良好的人際關係，多交些朋友，以後就比較容易借到東西。如果是厚臉皮的人則無須顧慮這點。其餘的一般人就得致力於人際關係的培養。

已經買了工具該怎麼處理才好呢？有些工具實在是忍耐地繼續使用著，那你就可以請朋友們介紹買主，轉賣給別人。賣時以新的較易處理，因此不合使

用時，就不要勉強用它，好好的保存起來，等待新買主上門。不過，雖然你不曾用過，也不可能賣到很高的價錢。所以非萬不得已，你還是忍耐的使用它，比較不會吃虧。會買到不適合自己使用的工具，完全是因為你平常研究不夠的關係，所以還是平時多做些研究。

還有一個最重要的是對山的研究。如果「今年夏天要爬玉山，就要對玉山具有知識、研究」，例如有很多條登山的路線，該如何配合，住宿在那裏，要帶些什麼東西？

只要聽到玉山的名稱，馬上會聯想到這些問題的，就是專家。雖然他們沒有去過那座山，好像去過很多次似的說給別人聽，有時候比實際上去過的人了解得更清楚。就如歷史小說家們把構成歷史上那些人物的性格，像親眼看到似的描寫出來一樣。而且地圖上山的資料記錄，要比歷史上的資料更具正確性。

因此他們研究的成果，也有很多是值得我們做參考的資料。

不過一般的人，有機會的話，可以買個地圖知道玉山在何處，或看看登山指南，從那一條路入山較容易，這都是須要研究的。凡是感興趣的山，不論去

或不去，有了調查與研究，一旦要去爬就有很大的助益了。

有的人一開始要爬山，就要擬定計畫。其實平常的研究就派得上用場，不需要再擬定計畫。可以先決定要爬的山和路程，或先決定日數後，再決定要爬的山及路程。這都是基本的原則，最能發揮平常研究的成果。

與人結伴爬山時，就要有明確的本身希望。夥伴們想爬的山與自己想爬的山不同時，如果對山的瞭解都不夠的話，就無法比較出優劣。故要互相交談，比較一下再決定要爬的山、費用、向誰借什麼東西、在山中要吃些什麼東西等問題。

選擇山的時候，要考慮自己的體力、年齡、技術能力和對山的知識來作正確的判斷，絕對不能作勉強自己身體的透支。作登山計畫時，需要根據以往的登山經驗，計畫從容易登的山慢慢移到難登的山。按照自己的能力來選擇山，有了安全而快樂的登山經驗後，即能繼續登山。

女性雖然耐性強，但假使不配合自己的體力選擇山，勉強忍耐去登山就會招來危險。縱使偶爾能爬很困難的山，也不可輕視登山這回事，能夠很順利地

爬山，可能是氣候好或領導者引導好的關係，並非僅是自己單薄的力量能登上難爬的山。

女性尤其缺乏退後的勇氣，總認為再忍耐一點，就可以攀登上山頂，因此就胡亂向前衝，結果導致過度疲勞，在下山途中遇難之例頗多。經常需要保持寬裕的體力和寬裕的心情，寬裕就是遇到最壞的條件時，自己能處理困難的環境，判斷自己和團體正確的力量，才是安全登山的第一步驟。

杜鵑花開時候，也是蕨菜的繁殖時期，利用休假，去計畫登高原也非常適宜。

夏天的登山季節，利用暑假來計畫五天至一星期縱走形式的登山計畫。無法一次全山縱走的話，留下來第二年再來。

秋天的楓紅，能享受寧靜中的登山野趣，夏天爬過一次的山，到秋天再爬一次也能體會到無窮的樂趣。同時按照季節、山貌的變化情形，也是考驗自己體力的好機會。

同樣的山去爬好幾次，按照時期、氣候條件、身體的情況，能感受到山的

美麗和巖峻的不同。在反覆登相同的山之後，可以得到很好的經驗。而且一座

山慢慢反覆攀登也是其樂無窮。

山的取樂方法有各式各樣。有人一年中想爬上十座不太高的山，也有人去

觀察山上的植物和山鳥，像這樣各人有各人的興致。總而言之，要自己樹立計

畫來享受登山的樂趣。

5. 登山服裝論

初次登山的人最初遇到問題，就是穿什麼服裝、帶什麼東西去登山才好？

到登山用具專賣店時，不可毫無計畫隨便買服裝和裝備類，應該知道怎樣的服

裝才適合，怎樣的裝備有需要。且裝備按照要登的山、季節、日程各種條件會

有變化。

因為現在交通非常方便，很多人爬三千公尺的山，只穿普通的服裝，另外

再帶個旅行箱去。

有些女性僅著涼鞋去爬山，下山時穿襪套而已。有些山，岩石多、山谷也

多，結果變成怎樣的情形大概可想而知。相反的，登喜馬拉雅山時，裝備卻非常的笨重。裝備雖然齊全，也不能算是完整的裝備。沒有用的東西、使用法不知道的東西，縱使帶去也沒有用，徒增疲勞而已。

爬山者也因個性和夥伴的不同而有各式各樣的類型。其中之一的類型是很講究服裝的登山者，爬什麼山要穿什麼衣服，都有一定的習慣。這是常情，並沒有什麼好奇怪的，無論如何總希望自己好看、得體些。

這類型的人，要爬山之前就很在意於服裝的處理。尤其是女性，在未決定要爬什麼山，就先考慮到穿什麼顏色的衣服。聽起來雖然覺得可笑，但卻是女性愛美的表現。其實當天就要回來了，也要準備換的衣服。腦子裡有一半想著衣服的事，並不只是女性，男性也是一樣。想要留給別人良好的印象，是一般人的心理，不限於女性專有。

不論你是愛打扮，或是對服裝漠不關心的人，對登山本身都毫無影響。但是還是要穿的得體才好。

不只是服裝，連爬山的方法也有流行的潮流，主要的是隨著裝備的發達，

及進步的技術革新有了轉變。以前是帶著飯團做當天往返的登山活動，現在則是攜帶爐子及速食麵，連背包也變得輕便且現代化。並且流行穿著慢跑鞋，等到要爬山了才換穿登山鞋。

因此而發生的問題是，因流行而將可用的東西丟棄，再買新產品的趨向越來越明顯。以服裝來說，常有衣櫃中還有可以穿的衣服，卻因顏色、式樣、花樣太古老，再買新的情形。裝備上，有時還可以使用，卻因有機能改良的新式產品一再添購的情形。果真如此，就有被新式工具玩弄的感覺。

如果能好好使用新買的工具，那還好。如果買了，卻不實用，則未免太浪費。因為高度成長的消費情形已經結束，在安定、成長的時代生存，就該好好考慮，此時對自己什麼才是最需要、最重要的東西。

第二章　裝備、食糧

1. 服裝檢查

服裝按照季節和所要爬的山都有點出入，基本原則是要以通氣良好、保溫性強、容易乾為主要條件。出汗不擦乾的話，汗被蒸發時熱度會清耗、體溫會降低，同時也會感覺寒冷。這種現象，在日常生活中都會有此經驗，且在登山中這種情形更顯著。穿著保溫性高的內衣和上衣固然很理想，但在質料方面也要多加考慮，同時感覺熱時就脫掉，或感覺冷時就穿上也是非常重要。為了保護皮膚遭受強烈的紫外線照射，及避免受到草叢、岩石、蟲等侵襲，儘量不要露出皮膚。

由此可知，短褲在山上並不適用，且登山時不講究衣著美觀，注重實用最重要。

前面談過爬山該穿什麼樣的衣服是人們常有的想法。其實，第一次登山的人，只要準備球鞋、便當及較大的背包，穿著便裝就可出門。最好選擇不怕髒的衣服來穿。如果為了爬一座普通的山，還得在服裝上費心思，那真是操心

標高二千公尺以下的山

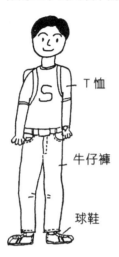

T恤

牛仔褲

球鞋

過度！登山最重要的是有充分的睡眠，早睡早起，且早點出門，還可以走得遠些，精神又好。

等稍微習慣登山後，就有多餘的時間考慮服裝的事，也會發現長褲要寬鬆些較好走路。因此選購時，會挑較大且不怕髒的褲子來穿。假如是爬標高二千公尺以下的山，就毋需特別考慮服裝，只要一件T恤及牛仔褲就可出門。

若是爬標高二千公尺以上的山，就要考慮穿什麼服裝才適合。在山上，只穿短袖，早晚及下雨時會覺得冷；但有些人穿著短袖、短褲也能悠然的爬山。

不過，除了體溫調節中樞感覺遲鈍的人外，還是以穿長袖、長褲較為妥當。文明人覺得寒冷時，就該穿上禦寒衣物，千萬不要意氣用事。

也有在夏天穿著冬天服裝，流著汗爬山的人。在炎熱的夏季中，穿著呢絨格子襯衫，毛料長褲登山，當然

會熱得滿身大汗。仲夏裏穿棉布、麻布等天然衣料是最舒服的，千萬不要穿那些不透風的尼龍衣服。

不管那一個季節裏，只要是爬超過二千公尺的山，被雨淋到，一定會發生問題。在三千公尺的稜線上，若只穿短袖Ｔ恤又被雨淋到，就不只是打打噴嚏即可了事的。牙齒會凍得格格作響，臉也會變得蒼白。

有些人並不太在乎這些，可是一般人卻都無法忍受。這時，毛衣最有用。被雨淋濕，保暖力以毛料衣物最有效。其次是毛龍，其他的纖維被淋濕就不保暖。夏天裏穿著毛襯衫的人，是怕遇到惡劣的狀況，耐著暑熱穿著。能穿著下雨天的服裝在豔陽天下走路，可以說是很有耐性的人，但卻很少有人一開始就穿著雨衣、打著傘去爬山。

事實上，這些都是登山書籍指導方法及登山用品社應該負的責任。但是登山指南都以最惡劣的情況來考慮，並不告訴我們舒適的方法，因此，即使穿棉襖也有人會凍死，可是絕沒有人在夏天穿毛料還會凍死的。也不會有因中暑而昏倒的事發生。所以，毛料是登山既簡單又實用的衣料，但反過來想，再也沒

有比這更不實際的笨方法了。因此要自己會下判斷的說：「熱了，脫下來不就好了嘛！」

體育用品店也是一樣，通常是以陳列冬天的登山服裝為主。或許，這與銷售量有關。一提到登山褲，以毛料的燈籠褲最多，夏天登山只要牛仔褲就好。

不過，卻沒有一家體育用品店會如此好心的告訴你。

那麼，實際上要怎樣穿才好呢？

①夏天爬山

從六月到九月中以爬三千公尺的山為主。不到二千公尺的，從四月到十月都可以爬，爬這樣的山，穿棉布襯衫及牛仔褲的裝扮即可。這種山的夏天溫度與冷氣設備較好的房間是同樣道理，因此不會覺得太冷。不過，以穿著長袖襯衫較妥當，且要帶一件毛衣，以防被雨淋濕免於受凍之用。如果所穿的衣服都被淋濕，全身開始發抖時，將毛衣當做內衣穿，外面再穿上淋濕的衣服。千萬不要因衣服濕了，就收到袋子裏，那樣衣服更不容易乾。不論那一個季節都

標高三千公尺的山

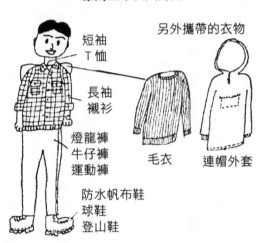

短袖
T恤

長袖
襯衫

燈龍褲
牛仔褲
運動褲

防水帆布鞋
球鞋
登山鞋

另外攜帶的衣物

毛衣

連帽外套

②殘雪期

一樣，毛衣以毛龍、毛線或兩者的混合品，及棉布襯衫為主。長褲則是牛仔褲、棉布褲、高爾夫球褲及運動褲等較佳。質料與式樣可隨個人喜愛選購，內衣則平時所穿的即可。

二、三月的三千公尺高山，或一月份的二千公尺不到的山，如果是晴天無風時，會比夏天的山熱；因為天氣變化的影響，有時也會遇到比冬天更冷的氣溫。因此晴天時要以爬夏天的山，同樣的裝備，可是不太能預料準確，有時也會遇上雨雪、甚至是暴風雪。此時，就

冬山爬山

毛線帽

連帽外套

毛襯衫

長襯衫

毛衣

長統手套

毛衛生褲

手套

毛襪子

燈籠褲

外褲

③秋天爬山

要穿毛龍Ｔ恤，及較薄毛龍所做衛生褲當做內衣，其他要穿什麼都可以，也可以不再穿毛料衣服。外褲以運動褲、高爾夫球褲等有伸縮性的較佳。

總之，穿在外面的衣服是平常三月份所穿的即可，不過須另外再準備一件毛衣禦寒。

三千公尺高的山，從十月到十一月初就開始吹寒風。此時登山類似殘雪期的打扮就可以。但因我們的身體還不習慣於寒冷，所以一吹到風，都會覺得受不了。事實上，與殘雪期的溫度相差無

幾，只是身體感到特別冷罷了。

④冬天爬山

十一月下旬到整個二月份，山裏常有積雪，直到三月，有大陸移動性高氣壓，就會出現如殘雪期的氣候。不過，穿的衣服還是以冬天爬山的打扮較為適宜。

此時的內衣，要以毛的或毛龍，最好連褲子也是毛的或毛龍。冬天爬山，就不要考慮更換衣服，即使是淋濕了，這些衣服都不會影響到我們的體溫，就無須更換衣服，因此，要穿毛料或毛龍的衣服為主。內衣以外再穿二、三件衣服及一件連帽外套就夠了。

⑤有好處的服裝

從基本上來說，逛街穿的衣服，能不能穿去爬山？有些嚮往登山家打扮的人，平常就買些登山用的服裝較實際。除此之外，其他人可利用自己身邊所有

的衣服，這樣較能打扮出有個性的登山裝。

假如說，西裝和白襯衫、領帶是上班的制服，那格子襯衫及薄呢的燈籠褲就是登山的制服了。每個人都穿同樣的形式，好比登山者制服大遊行似的，未來的登山界將毫無個性存在，看到的只是清一色的團體制服。故激起穿著個性化的風氣是當務之急。

在此，舉出幾種較有個人風味且實際的穿法及搭配：

◎Ｔ恤　尤其是毛龍Ｔ恤當作內衣使用，不但不怕淋濕，且一年四季皆可派上用場。夏天，你只要準備一件短袖的毛龍Ｔ恤就夠了。

◎毛龍手套　雖然價格大眾化，卻很難買到。故一有發現就要馬上買下。

◎毛龍衛生褲　與毛料相差無幾，有保溫性，不縮水，且洗濯也方便。價錢相當便宜，不縮水，且比毛手套的活動更靈活，也不易受凍。

◎廉價毛衣　不論是薄的、厚的，百貨公司在大減價時就該買下。

◎短袖運動用外套　市面上，有很多尼龍斜紋布或人造絲做成的Ｖ領外套非常廉價，買回來後，將袖子減短，冬天登山時可穿在毛衣內。不易透風，且

因短袖，手臂的活動也較方便。

◎**針織的長褲** 最近市面上有很便宜的針織長褲，這種長褲和高爾夫球褲在基本上是一樣的。洗濯方便，膝蓋伸縮自如，且比運動褲美觀，穿著上街也無不可。

2. 檢查用具

近年來，登山用具進步得相當驚人，但登山方法與現代文明進步的速度一比之下，顯得非常原始、落後。因為到目前為止，人類還是要靠雙腳爬山；我們應可期待履帶式的雪上步行鐵器、自動彈回式登山鎬、地區暖氣型空間及溫度上升裝置，或X光雪崩透視照相機等工具的新發明。不過，這樣一來，還不如用直升機載運登山者，直接降落在山頂上，看起來還省事、乾脆一點。但如此做後，就不能稱為爬山，而是「降落山」。

現在裝潢房子所用的鋸子和鉋子，都已進步到電動式，而登山家的原始生活樣式，卻一點也沒有改善。因為登山的原則是不能使用機械的，故雖認可工

具的使用，卻始終不承認機械的使用。不過，這個原則與任何運動的原則是相同的，不只是登山才如此硬性規定。機械有動力、傳動、作業等三個機構、裝置，因此如將機械帶入運動，運動的概念就會完全被推翻了。

但是，我們的日常生活完全都依賴著機械──文明的利器──就像每天在打打擊練習用投球機所投出來的球一樣；早上一醒來，飯已用定時器煮好，又用電動熱水器所燒的熱水洗臉、電鬍刀刮鬍子，吹風機吹頭髮，然後再一邊看報紙一邊吃早餐。

可是，山中的生活就像是打擊投手所投出的球一樣富有變化。

因此，一到爬山就能反映出自己的日常生活來。我們假設在山中的日常生活，因房子太大無法揹上去，只好利用山中的

小屋或自帶帳篷；電視也因太笨重且無電源而放棄，就帶些書籍解解悶。再用睡袋代替棉被、氣墊代替床具，這樣的做法就稱之為代用品方針，只要你是在山中生活從平常就要如此妥協，才能生存下去。

登山必須要有與日常生活相反的想法、做法。想想看，世界上最初是什麼也沒有的，亞當及夏娃也只穿著一片樹葉而已。現在，一般人都有衣服穿，還需要什麼呢？

再帶一個包袱、飯盒、穿雙拖鞋即可。如果怕拖鞋不好走，換上球鞋吧！

怕冷，穿毛衣；怕下雨，帶傘。

若打算在山中露營，如果天氣好不下雨，也無需要小屋及帳篷，只要躺在草坪上，數著星星睡覺就可以。

萬一下雨了，只需整個晚上，站著打傘就不會淋濕，想睡覺的人，淋濕衣服也不礙大事，反正已經打傘了！

曾遇到這種情形的人，下一次他自然會想出辦法，即使是半夜下雨，他都不會受到影響，這是人類開創力及發明的表現。

①登山鞋

登山時是以腳走路為原則，所以穿登山鞋是有必要的。登山用具中最重要的鞋，那一種鞋好很難下斷言。鞋子一定要自己去試穿，不但是鞋子，襪子也是一樣。用稍大的襪來決定鞋子尺寸，無論如何鞋子要選擇大一點的。

登山所穿的球鞋，就是登山鞋之一。在國內，夏天登山穿著球鞋就夠了。

尤其在六月到九月夏季時期，球鞋是最好走路的。以前要爬合歡山，只穿布鞋和草鞋，再帶一根登山杖就可以上山。後來才演變為穿著球鞋，在本質上卻沒有多少改變。歐洲東部阿爾卑斯山沒有下雪的地方，也只穿著布鞋來爬岩石的山，不過在這種鞋子的鞋底常墊有一塊濕麻布。以前的典故中曾記載說，一般不富有的群眾，通常只穿著襪子爬山。因此，不論爬多高的山，基本上，球鞋就已足夠。以前，不也曾有高中生只穿球鞋，爬過岩山的記錄。

可是球鞋也有缺點，即鞋底太薄，會感覺到地面的凹凸、不平，且整天背著重行李，腳底會感到痛楚，腳脖子也會因活動空間大及自由而易扭傷。像走

累了，或走不穩時，很容易遭到意外，所以要格外小心。如果是背著重行李，走二、三天的山路，球鞋即可勝任。如果日期長些，穿登山鞋較不易出事。在住處附近的體育用品店中都陳列著很多高級品，由此可窺知，大家在選擇登山鞋時，抱有一種不是舶來品就不是登山鞋的錯誤觀念。

登山書籍的基本理論中，也只是介紹高級登山鞋。一整個夏天才爬三、四次山，就要買外國進口的登山鞋，好比是租一小間房屋，卻買個高過自己身高的大冰箱回來一樣的不智。大專院校登山社，每年爬山日數是五十天左右，四年下來差不多有二百天，而中高級的登山鞋穿四年也夠本了。

依此類推，一年爬三十天的人，可穿用七年；夏天爬一個星期，春秋各爬三天，其他的月份，每月爬一次，一年就爬了二十二天。而一雙登山鞋的耐用年數是十三年又七個月，所以每人有一雙登山鞋就已夠用，除球鞋以外，要選購登山鞋時，應以一雙即可長久使用，無需再重購。

選購登山鞋時，若還無法確知今後冬天是否要爬山，還是以購買冬天可以穿的登山鞋較為明智。最起碼登山鞋的品質要能用於雪地登山，才算是中上的

登山鞋。如果現在買防水帆布登山鞋，又預備二年後冬天也要登山，那你就得算算防水帆布登山鞋的耐用年限，並考慮買那一種登山鞋較合算。

實際上該選購那一種登山鞋，在日常生活中就要研究。腳的形狀比臉更富個性，每個人的腳也長的不一樣，到體育用品店購買時，至少要在場穿數分鐘以上；走動走動，看看貨品。這種肯讓客人試穿的商店就是值得信賴的店，你可以毫不猶豫的直接買下。

★登山鞋的種類　用質料來分別，有尼龍和維尼龍等所作成的，同時表皮和內皮所作的皮製也有各式各樣。以其使用目的區分，有輕登山鞋（也稱郊遊鞋比登山鞋稍輕）、登山鞋、登山和化學兼用的登山鞋、攀登用的長統鞋、高處用登山鞋（二重鞋、三重鞋），夏天登山，只要用尼龍或維尼龍製的布鞋即可。想長久使用時，就必需買皮製的輕登山鞋。

運動鞋不適合登山用，底平容易滑，因為腳尖和後腳跟柔軟不能用力，故容易損傷腳。且潮濕時會引起寒冷，也是腳傷的原因。所以想要登山的人，還是要買皮製登山鞋。如果要買布製的，不妨買防水帆布製成的鞋，比較適用。

皮製輕登山鞋
（使用裏皮）

皮製輕登山鞋
（使用表皮）

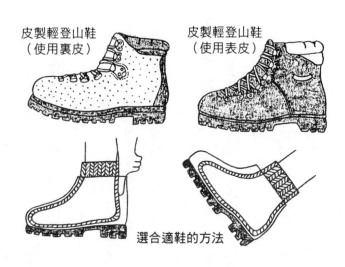

選合適鞋的方法

鞋底現在橡皮底比較普遍。這個橡皮底是義大利彼姆拉姆廠商所發明的，彼姆拉姆就是橡皮底登山鞋的代名詞。

★**鞋大小的配合方法**　因為登山人數逐漸增加，除國產鞋之外還有進口鞋真是不勝枚舉。登山鞋現在有各樣的尺寸，可以任意選擇適合腳的登山鞋。

自己要穿的襪子先準備好，再來試穿鞋子，尺寸大小不能太緊也不能太寬。配合的方法，腳穿入鞋內將腳尖向上，腳跟重重的敲地板使腳跟和鞋的後面互相符合，腳尖有一公分寬餘時，腳尖就能活動自如。其次將鞋帶好好繫住，此時腳面是否正的適中呢？要仔細

徒步旅行鞋　　　　　　　布製輕登山鞋

一般的登山鞋　　　划雪兼用的登山鞋

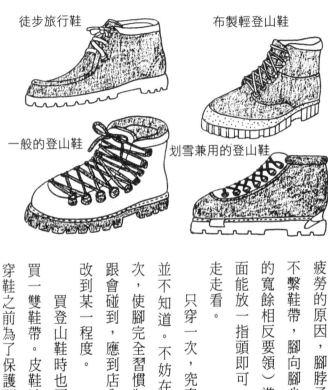

檢查。寬度太緊時，會有壓迫感而變得疲勞的原因，腳脖子有一點寬比較好。

不繫鞋帶，腳向腳尖方向（和檢查腳尖的寬餘相反要領）準確符合，腳脖子後面能放一指頭即可。兩隻腳穿上在店內走走看。

只穿一次，究竟是否符合自己的腳並不知道。不妨在登山之前先試穿數次，使腳完全習慣為止。假使腳尖和腳跟會碰到，應到店內商量看看，可以修改到某一程度。

買登山鞋時也要同時買保革油及多買一雙鞋帶。皮鞋油有油性和固體。在穿鞋之前為了保護關係，先要塗上一層

保革油或塗皮鞋油亦可（皮製鞋）。

★**登山鞋的整理** 登山鞋的壽命，按照整理如何有相當的差異。從山上回家時，首先，把鞋帶打開用刷子刷去灰塵，粘著的泥土洗乾淨後，放在陰涼處風乾。布製的鞋需要塗上一層油，腳尖和腳跟硬的部份，塗上薄薄一層油來保護表面。

鞋被濕透時，利用有吸濕性的紙放入鞋內，一方面可以整形另方面也可陰乾。此時紙要換好幾次才可以。橡皮製的鞋底會翹起來，整理後用報紙來整形或用模型固定。放前先用紙包住再放入鞋裡，擱置在通風良好的地方陰乾。

鞋帶是否受損，橡皮底是否有磨壞？應該仔細檢查，需要換的馬上就換。布製的鞋，雖有防水加工，但很快就會失效（尼龍纖維的鞋因為吸濕性不良，縱使噴霧式防水加工，也沒有什麼用處。）

②**背包**

買背包時，就不像登山鞋要考慮那麼多。因為登山鞋會發生痛得不能走

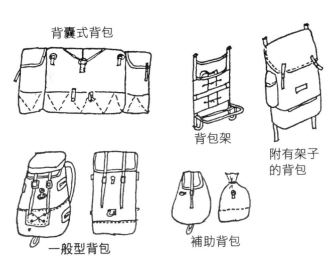

背囊式背包

背包架

附有架子
的背包

一般型背包

補助背包

路、或在冬天凍傷、凍掉腳趾頭的事，而背包只是好不好背的程度差異而已。所以，當天往返的登山活動，只要用東西包物品就可以。

如用方巾將飯盒包好、繫在腰間，是最原始、最便於走路的打扮。原則上不背背包較好走路，可是為了要帶飯盒、水壺、雨具及一些必須品，所以才背背包。

因此，選購時首先應考慮輕、好背、堅固，其次才是好用及美觀。

買背包時，亦是保持一勞永逸、不需重購的原則，以多用途，大可兼小用的背包為最好。因此，若有從當天往返及一個星期住小屋的登山都可以用的背包，是最

理想的。假如要帳篷，住個三、四天，此時所用背包的大小是，寬有三十五公分，高六十公分。如果是要住山中的小屋內，則不必攜帶糧食，帶錢最方便，如此一來，日數長短與背包大小便無關係，只是考慮錢包大小而已。所以只要是上面所說大小的背包，就可以讓你在小屋中住一個月之久。假如你只帶一個帳篷，就無法再裝三、四天的糧食，那就是你不會放置，否則就是帶了太多不必要的東西。你應該仔細選擇一下，這些東西並不只是帶上去就好，重要的是能派上用場。

選擇背包時，按照要爬的山和日程有所不同，最重要是揹、取時容易，堅固而輕並且能防水。

不要衡量外表美觀來選擇，確實拿在手上檢查金屬零件是否堅固，尤其是用力的部份，有沒有從裡面用皮和布來加強牢固呢？縫的針角是否牢固又掛肩裝得結實？都要仔細檢查，是否符合自己的身體，要揹起來試看。也有些女性用背帶也無法調整好。比方肩膀的寬度和背帶間隔不符，或背包會揹到腰部以下，這都是錯誤的背法。重心應盡量提到腰部以上，才是正確的揹法。

●行李的裝法

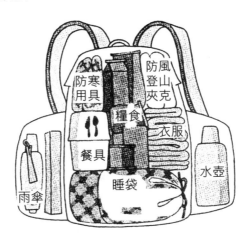

●背包的揹法

帶著很多行李登山時，把行李平均的裝在左右口袋的背包，比較好揹。

良好的揹法，背包貼緊脊背。

不良的揹法

背包也有很多的種類，有袋子加蓋、沒有加蓋、開口部位用繩子打結，大型的、小型的，腰部有骨架等。材質方面有帆布、尼龍、維尼龍等，顏色也很多，真是五花八門選擇頗為困難。

最近，市面上的背包都做得很堅牢，製造廠商也想盡辦法做出使用方便的產品，選購時只要注意大小，其他的可不必考慮。不過，太複雜的背包，還是不要買的好。越是單純越美觀，用途也越廣，太複雜反而常是故障的原因。最好是選購不會厭倦的傳統式背包。

③雨具

晴天登山是件快樂，但如下雨也是無可奈何，只能看開些。人類為了不被雨淋濕，想出的方法中，以傘為最高傑作。積體電路的發明、電子技術長足的進步，與人類避雨工具是有相等的重要性。因為，全人類自古以來，類似傘的住屋超小型化、輕便化的結果成為一把傘。故我們說它與積體電路、電子技術佔著同等地位的評價，是不會太高估的。

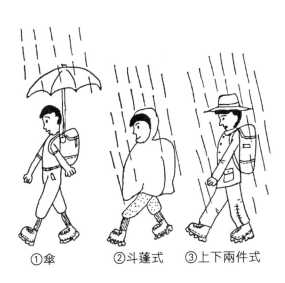

①傘　　②斗蓬式　　③上下兩件式

在平坦的山路上，傘比任何高價的登山用具都能發揮遮雨的功能。但傘的缺點是手會酸、怕風吹。手累時，可以綁在背包上，且傘還有許多用途，是打開就可作為我們舒適避難所的工具。不過，在風大或需以雙手助爬的山，還是以穿著雨衣較好。

雖然是雨衣，但卻沒有一件是完美的。能完全防水的，裡面的衣服容易汗濕，不完全防水的，則容易透水進去。無論如何，身體總會弄濕。完全防水的雨衣，質料是塑膠布的，不完全防水的是尼龍和棉的混合較多，反正總要淋濕或汗濕。故選購時只要把握便宜或輕便

的即可。塑膠產品較便宜，遺憾的是易破；輕便的是尼龍的，但不完全防水。

通常樣式有斗蓬式和上下兩件式，各有其優缺點，無法完全分出優劣；斗蓬式的可連背包一起遮住，但下半身一樣會被淋濕，風大時，亦容易被風吹起來，且拿下背包時也很不方便。上下兩件式的，則是背包會被淋濕。

因此，很難分出兩者的優劣，只能依當時登山的情況來想辦法，將傘、斗蓬式、上下兩件式配合著使用，使避雨情況更趨理想化。風不大的山上，只要準備斗蓬式雨衣及傘即可，不需另帶帳篷。殘雪期的山是以尼龍混合的上下兩件式雨衣就夠用。

④水壺

登山一定會流汗，那就要補充水分。但山中不一定有水源，以找不到水的時候居多。而人最無法忍受飢餓和口渴，因此，想要靠下雨來供應水分的想法是行不通的。要知道，登山時水壺和便當是同樣重要。

家裏沒有水壺的人，去找小學生，他一定會借給你。小學生最大的樂趣是

遠足，因此他們一定有水壺和背包。如果覺得向小學生借水壺去爬山很不好意思，不妨自己去買一個。水壺並不貴，自己準備一個也挺不錯的。大小以一公升、一‧五公升、二公升的較為適合，最方便的是一‧五公升大小。

選購時，最重要是不會漏水。為避免漏水，登山前要先將蓋子蓋緊，以軟木塞或橡皮蓋子緊緊的蓋住，不使漏水。其中，以最近市面上出售有橡皮蓋的水壺為最理想，不必擔心丟掉蓋子，且非以螺旋式蓋法，只需一隻手即可打開飲用，真是方便又理想。

大小、形狀、材質不同的水壺有很多種。其中以輕且容易裝為理想，但視其用途如何也有不同。

保麗龍輕，非常方便，但水容易染有味道，同時不耐熱，碰到硬的角和金屬零件時，就會有穿洞的缺點。雖然稍微重一點，應當要買防蝕鋁製的或塑膠加工（聚四氟乙烯）的比較適用。然而碰到硬的東西會凹下去，所以使用時要很小心。防蝕鋁的水壺也能當茶壺用，直接可放在火上燒非常便利。

熱水瓶有容易打破的缺點，但能保持溫度因而受一般愛好喝熱茶的登山者

所喜好。選擇時應以保溫度高的熱水瓶為佳。

容量大小，按照要爬的山或在水少的山背行動等，依據條件所需作選擇。

⑤刀子

有一種登山刀的刀子，但從何時如此稱呼的，連登山界的人都覺得奇怪。

此刀刀刃長約十五公分，用皮套套起可掛於腰間。看起來好像可以用來削地瓜皮、砍樹枝。事實上，卻是用來做什麼都不方便，一點也派不上用場。似乎從古時候開始，越是被稱為萬用的，用起來就越不方便。

刀子還是準備那種形式簡單的較妥當，只要能割斷繩子及削地瓜皮就具有刀子的機能了。要砍樹，就用劈柴刀或鋸子即可。

要帶罐頭上山的人，需記得帶開罐器。如果只有刀子、石頭也能輕而易舉的打開罐頭。但若真以刀子及石頭來打開罐頭，罐頭是可以吃了，不過刀子也報銷了，這代價未免太高了些。刀子上最好附有開罐器，有些刀子甚至附有叉子及湯匙，就更理想了。假如你是一個要用兩根樹根當筷子來吃飯的人，可以

考慮攜帶此物。可是，有一些健忘的人，有時連這項東西也會忘了帶。

⑥煤油燈、蠟燭、手電筒

日出而作，日落而息，是最原始的生活。果真如此生活，煤油燈及蠟燭也就不需要了。

不過，習慣熬夜的文明人，到山中後也無法馬上改過來，即使太陽下山後的二、三個小時，都還在那裏東摸西摸的。如果有帶酒去，則不論夜多深，都還在唱歌、聊天；有時也是天黑後，才整理行李、提水等工作，故非走夜路不可，手電筒及蠟燭也就成了必須品。

走夜路或在山中小屋、營幕內整理東西時，或是要上廁所時，一定需要的用具。有裝在頭上的頭燈型、普通家庭用手電筒兩種。以有防水加工較理想。使用頭燈型則兩手可作別的事情非常方便。登山出發前要裝備新的電池。

鹼乾電池壽命長故不必多帶，但長時間在山上時，需要多準備電池和小燈炮。放在背囊裡，整套電池中有一個倒置，能防止其它的電池一直發散電能。

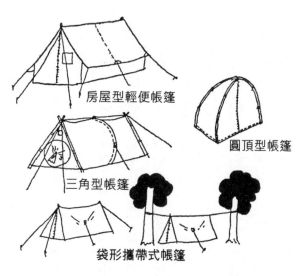

房屋型輕便帳篷

圓頂型帳篷

三角型帳篷

袋形攜帶式帳篷

⑦帳篷

帳篷是登山時的住屋，房子越大住起來越有氣派，可是打掃起來就很累人了，但是，太小的房子住起來卻又不方便。帳篷也是一樣，越大越舒服，可是攜帶卻很笨重，太小睡起來又不舒服。

再加上一些生活用具，登山的背包是太重些。因此，登山用具的技術革新，主要是以輕便化為目的。不過，為了圖輕便化，結果產生了尼龍、鋁合金和玻璃纖維的現代式輕便帳篷。

這些帳篷的高度都是一百二十公分以下的高度，故要進帳篷時，需俯身彎

腰，帳篷內也不能直立站著。躺著時，一個人所佔的寬度是四十公分，聽起來真是嚇人！帳篷也能拆成只剩水壺的大小，重量只有一公斤以下，若加上附屬品也在二公斤以下的重量，打破了過去傳統式帳篷的缺點。

人類追求輕便，犧牲居住性而產生的帳篷，在意想不到之處，居然藏著合理性。有適合二、三人用的，或五、六人用的帳篷。除非是大力士，否則只有二人登山，千萬不要帶五、六人用的帳篷，太不實用了。如果身邊能有二個二、三人用的帳篷，不論是二人，或五人前往都很適用。需明瞭帳篷和背包不同，大不能兼小用的。

⑧睡袋

帳篷當作房子，睡袋就是棉被。夏天爬山可不用睡袋，只要穿上毛衣，腳放在背包內即能入睡。但人習慣於蓋著東西睡覺，即使穿著毛衣也覺得不夠。就要像嬰兒時期睡在母親懷裏一樣，這樣一來，就不能得到完全的休息，會影響到明天的活動，他不能說是一個偉大的登山者。

沒有蓋著東西睡覺，都不知道手該放在那裏。有時也不能熟睡，故雖非必須品，但夏天可以用單薄睡袋蓋在身上，比較安心些。如果有睡袋及氣墊，就能使你睡得很舒服。想要在山中住一個星期的人，就要養成用這些東西生活的體力及心情。

總之，無論什麼情況下，沒有辦法熟睡，就不能消除疲倦。一般人會因太冷而整晚發抖、睡不著，這樣只能撐一、二個晚上，如果繼續下去，會疲勞過度、站立不穩、呼吸不調、視力不清，加上衣服又已潮濕，體溫會受到影響，只能半途而廢放棄這次的登山！因此，要想辦法，盡量得暖和、舒適。

睡袋約重一‧八公斤到二公斤左右，約等於三、四件毛衣的重量。但是，即使身上穿二件毛衣，腿部穿一件，脖子上又圍一件，肚子也圍一件，都比不上一個睡袋暖和。因此，帶那麼多的毛衣卻沒有多大用處，倒不如一開始就帶睡袋來的明智。

睡袋有人造棉及羽毛做的兩種。向來是將羽毛的當做高級品，事實上它的保暖度及輕便上都較其他產品好，但價格也較其他的貴很多。這兩種睡袋都很

不錯，不過最近的登山家注重小型化、輕便、甚於保暖度。若是根據這點，羽毛的絕對有利。只是冬天爬山時，如果睡袋本身已經潮濕了，不論你睡在山上、平地都一樣會冷。羽毛製品也有淋濕後，羽毛會吸收水分，若不曬乾會成為塊狀的廉價品，故選購時要多注意。

睡袋拉鍊從外面和裡面都能拉的比較理想，同時要檢查是否容易拉，市面上出售的睡袋，拉鍊拉上時經常會卡住，所以要注意。濕的睡袋對身體健康非常不好，故睡袋應放進塑膠袋內，再塞進背囊裡面。

睡袋只自己使用倒沒有關係，與別人共用時，為了防止骯髒應在內層加睡袋套（用床單縫成信封型）。在山中小屋住宿時，和其它睡具併用也很方便。

⑨氣墊

營幕生活時，想要過很舒適，氣墊是所需要準備的東西。夏天登山，因為太重所以沒有帶的必要。

大（全身、有枕頭、一八〇公分）、中（有枕頭、一一〇公分）、小（半

身、九〇公分）等有此尺寸。有尼龍和維尼龍塗橡皮。一旦鑽洞就報銷了，故處理時要特別注意，附近有現用的布條和接著劑一定記得要帶去，同時也附有灌風氣，所以體積又大又笨重。假使數天要住在山上的話，有一個就會感覺很方便，不過沒有也無所謂。

發泡苯乙烯座席，輕且體積不大，也能當作座席和氣墊所用。

⑩帽子

平常沒有戴帽子的習慣，到山上往往會忘記帶帽子。不過在山上需要預防中暑和高處滑落的石頭，並且為了保護耳朵、臉的寒冷都需要帶帽子。

一般用登山帽和棒球帽比較多，然而也有許多人用契羅帽、貝雷帽、鴨舌帽等。最近夏天登山時也有不少人帶草帽，其帽緣寬被雨淋也沒關係，也有通氣性良好的優點。但揹很多行李時有障礙且視野不好，風大時又有被吹走的缺點。各種帽子各有其利弊，但夏天季節登山時，最好帶通氣性良好的帽子。

冬天登山用的綿織帽，還有只有眼睛露出用毛線織的帽，風大或寒冷時非

常適用。

為了禦寒且防止被風吹走，用頭巾或毛巾皆很適宜，另方面帽子需要用帶子結起來。

⑪地圖

隨著指導標的完備，很多人不帶地圖去登山。登山者不知道地圖看法，好像在海洋上航海的輪船沒有羅盤一樣。遇到沒有指導標的分岐路時，需要依靠地圖和指南針，故平常應該養成看地圖的習慣。真的懂得看地圖的人，一旦遇到很複雜的地形都能正確分辨。

地圖有好幾種，登山指南書內的概念圖也是地圖的一種，而比較可靠的還是五萬分之一的地形圖、二萬五千分之一的地形圖、二十萬分之一的地形圖。

本來這種地形圖是為產業上需要所繪成的，不過，登山者也能利用。買地圖時，需要仔細看地圖右下方測量的年、月、日方能買。五萬分之一和二萬五千分之一的地形圖非常有用。二十萬分之一的相當於五萬分之一的地形圖有非常

廣大的範圍，所以，從山頂眺望遠處的山，能夠辨認和別的山位置關係和山的名稱，是非常有用的。

假使地圖上沒有北的指向記號時，表示地圖上面都是指北。所以，地圖下面是南，左邊是西，右邊是東。然而在地圖上面並沒有註明山屋的位置、山頂、汽車站、有水的地方、營幕場所等。此類的地方，應當在登山指南書上查好記錄在地圖上面。

攜帶地圖時應縱向折疊三次，現在自己所在的位置要朝表面放進塑膠袋裡面，可以經常方便取用為主。同時摺痕容易斷裂，故預先要在摺痕部位貼上膠帶，不用時印刷面要向內折。

地形圖是把立體的東西用平面表示，所以，表面高度是等高線。比方五萬分之一的地形圖，線和線之間表示高度相差二十公尺。又為容易看清楚，每一百公尺地方用粗線畫。每二十公尺的線叫做主曲線，每一百公尺的線叫做計曲線，線越密表示傾斜度越陡。

現在看看地形圖吧！首先沿等高線最高點來看，從一個三角點（△△記號

的地方）帶弧度向外的地方是山背，用銳角向三角點是谷，有三角點的地方是

山背的頂點，同時有註明標高。這個地方埋有三角點標石，三角點從一級到四

級為止，是地形測量的基準。

登山指南書裡面的概念圖沒有註明等高線，所以，登山時需要會看五萬分

之一的地形圖。

地圖上畫有△的符號，這個三角形內有一點的記號叫做三角點。這是畫定

地圖時測量的基準點，也是三角測量時必需用到的基點。有這個三角點的地

方，總埋有花崗石柱來表示，在它的南面刻著何等三角點。

要尋找自己現在所處的位置是在地圖上的那一點時，三角點是最客觀的參

考，也就是以三角點為目的登山方法。不論是多高的山，不管是有沒有道路可

通的山，總會有三角點，而且此三角點的花崗石柱是無法輕易搬動的。

請你試試看，找個三角點來爬爬山吧！當然，你所能找到的，也只是小山

上的三角點，但是，要在這個小山上找個三角點，也不是件容易的事！有些小

山上的三角點，還沒有路可以上得去呢？光是看地圖，也不知道該從那一個方

向上去，可是，你現在只能從研究地圖上著手而已。

研究看看，從那一條路線最容易。通常等高線的間隔最大、距離長，就表示這是一個較平坦的地方。相反的，間隔近、距離短就是很陡的地形。如果你是以山谷為主要路線，那麼，你就得在地圖上充分的研究。一般若是從山谷登山時，也要隨著上游的山腳爬，看看是那一條縱線，比較容易上去。不要一味的由山谷登山，有的山谷也是非常難爬。

那些有瀑布的地方，你千萬不要去爬，雖然地圖上有時並沒有註明瀑布所在，但事實上是有的。遇到這種情況時，還是直接跨過的較好。

有的三角點，是埋在山路的中央。如果發現這種情形，一天爬個二、三個山頭，是沒有問題。假如你要成為一個真正的登山家，就需先找到三角點。

看地圖，就像構成一個計算方程式一樣，從出發點走進山谷去，這個山谷又分成二條叉路，如經由一個計算方程式一樣，從出發點走進山谷去，這個山谷又分成二條叉路，如經由左邊的山谷爬上去，你將會發現，右邊有三條支流會流在一起。如果這個山谷從東向東北改變方向時，你就得經過左邊的山谷，再越過二個山頭，才能到達分水嶺所在。

諸如此類地形上的控制點，你必需在地圖上加以確認，並時常練習找出，所處位置是位於地圖上的那一點，然後再加以確認，以推測出你要去的方向與地形，這樣才能發揮地圖的功用。

⑫指南針

地形圖和地形對照時，也需要指南針。自己所站的地方那一方向是北、是南？從指南針看清楚後，把地形圖南北符合那個方向。其次要知道路的路況和周邊山的名稱。又知道自己現在所站的地方，在地形圖上求明顯的目標物，比方山頂、谷形、岩形等二個方位，探索出來在地形圖上畫線。兩條方位相交的地方，就是自己現在所站的位置。這個方法要在能瞭望遠處的時候，假使霧很大或黑暗而地形不知道時，就失去效用。

預先把路線附近地形，大概在什麼地方有什麼東西，記在腦裡。如果能知

道在地形圖上所確認地點的經過時間，那麼，大概按照自己走路的速度，即能

知道自己已經到達幾公里的地方。

指南針儘量利用大型，容易看出並且有蓋子的。指南針在火山岩地帶使用

時，會指和地球磁場完全不同的方向，並且雷雨時所指的方向也會混亂。同時

磁針的方位並不是經常指正北，大約向西邊斜五度～九度。在地圖旁邊附註西

偏六度四十分（西元幾年），故可當作參考。

人的走路距離一般一天是二十公里左右。五萬分之一的地形圖約略從橫走

是二二‧六公里，縱走為一八‧五公里，擬定縱走計畫非常方便。

⑬爐子

人類和猴子的差別始於人類懂得使用火以後。火，不是一個確實、具體存

在的物質，是物質燃燒後的現象，不能拿在手上觀察或作成標本。就像生活在

深山中的人終身未曾看過海，因此他懷疑海的存在。

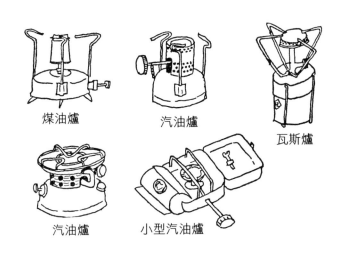

煤油爐　　　　汽油爐　　　　瓦斯爐

汽油爐　　　　小型汽油爐

最初看到火的人，也只是看到一堆紅紅的東西在搖晃著，一靠近它會覺得熱，但是，如果被紅紅的東西抓到，物質會馬上消逝，覺得它真是一項不可思議又可怕的東西，當人類發現寒冷時，接近這個可怕的東西後，會變得暖和，當時那種發現火的驚訝及喜悅是無法想像的。

火，到底是人類偶然間的發現，亦或是努力研究的結果呢？第一位點亮人類之火的人，到底是誰呢？

登山原本就是一種原始的遊戲，所以點火的方法雖然進步了，但用途上卻與四十億年前相同。最基本、古老的檢樹枝起火煮食的方法，致今仍然通用，只是器具

由陶瓷器演變成鋁飯盒，但用的仍是二千多年來相同的起火方法。

不過，現在登山現代化了，像十八世紀未發明煤炭能源的產業革命一樣，由於煤油爐及石油的發現，因此只要有煤油及爐子，不論何時、何地都能很方便的利用火。使得在撿不到樹枝的情形下也能積極的去登山。

現代人用火，大都使用煤油、汽油、瓦斯等爐子，大小也因目的而有各種不同的型式。尤其是用汽油爐，只要方法不弄錯，火力最強，適合急性子的人使用。但與煤油爐一樣，汽油爐也須先把油氣化，再燃燒。因此要使汽油氣化則要加上預熱的手續，起火較麻煩。不過，最近也有不用預熱的機種，若不嫌重的人，可利用這種型式的爐子。瓦斯爐，可裝攜帶式瓦斯筒，只要一打開開關，就能簡單的起火，怕麻煩的人可以使用這種爐子。

在登山的工具中，最期待技術革新、發明的是爐子。不久的將來，可能會發明一種水銀電池的小型電熱器，或原子爐。果真有那麼一天，則小若一包香菸的爐子，就可用來煮食了。在多天登山的帳篷內的暖氣設備一次可使用十年之久，也不再是夢想。

⑭鍋子炊事用具

炊事時一定要用到鍋。不過，登山時它不只是當鍋用，也能做大碗公用，冬天登山，更可以拿來鏟雪，可是沒有人拿來當做爬岩山用的鋼盔。像這種把工具的用途多元化，是登山的特徵之一。

鍋的大小及數量，要與所要爬的山和糧食相互配合。輕便的帳篷只要帶著足夠人數的份量就可以。可是如果你將小鍋子帶上一堆，也無法派上用場，你想想，用二人份的鍋子，煮五人份的飯，且爐子只有一個時，要煮三次，假如有一個大鍋子，只要煮一次即可，又可節省三分之二的燃料。因此，五人登山就要帶二、三人用的帳篷二個，鍋子卻要五人份。但是，若五人出發後，將分

爐子經常要整理，否則會發生故障。裝燃料石油的箱子是用聚乙烯製成，雖然輕便，但蓋子不完備或有洞時，會發生露油現象。在包裝行李時要注意不能染到糧食和衣類。又因為和水壺同樣形狀，故容易看錯應作記號註明。

開始使用爐子時，一定要試試看，在登山之前應多多練習使用方法。

成二組時，鍋子也要準備二、三人份的二個，以便分開後使用。

這類事情都必須根據人數和糧食來考慮，以便配合計畫。如果用鍋子的大小和數量來決定人數，是最簡單的計畫方式。

炊事用的刀子或登山用的刀子，太小並不好使用。湯匙和叉子也可以取家庭用的，勿需另外買，筷子在炊事時也需要。切菜時也可利用鍋子蓋，但容易刺傷不好用，還是需要準備三角板或餅乾盒子等，非但可當作切菜板用，也可以當做鍋墊使用。

食器的材質有防蝕鋁、塑膠製等，六個一組、五個一組、三個一組成套，碗和盤子也成套。用防蝕鋁製盛飯菜湯，非常燙手很不方便。用琺瑯杯子喝茶時味道不錯，不過較重且容易壞是缺點。

開罐器和開瓶器也是容易掉的小東西，可用繩子繫在背囊上，小的食器類也容易混雜其中難以找尋，所以，要用小袋子分別整理妥當。

洗滌炊事用具需要用刷子和清潔劑，抹布可利用毛巾。油膩的炊具僅用水洗也不易洗淨，不妨先用紙擦淨後再用熱水洗。帶一卷衛生紙也非常有用處。

行軍用飯盒，利用籌火時代是最重要的炊事用具也非常方便。現在的營幕生活，也有這種行軍用飯盒，同時也能當作鍋子燒飯、煮湯、燒菜和燒開水，所以有一個就夠用了。

⑮其他的裝備

火柴、線、針、救急藥品、筆記用具（簽字筆等）、身份證、多的鞋帶等可以放在小袋子裡。哨子繫上帶子掛在脖子上，以供需要時候使用。毛巾、漱口杯、牙膏、衛生紙等都要攜帶齊全。電晶體收音機只要有一台即可供大家使用，利用營幕時，需要準備蠟燭、丁烷瓦斯燈和燈籠等。

按照所要攀登的山和季節，也需要鐵條和登山用鍋、登山繩索，不過不諳用法也沒有用，這些用具由領導者攜帶。準備一條六公釐細的補助用尼龍繩索二十公尺。

3. 登山裝備一覽表

將登山時，需要的東西，統統列在下面的表。並以登山的形態來分類，但基本原則還是力求輕便為主。表中以◎代表必攜品，○代表必須品，△代表不帶也可以，×是不需要。

登山的形態＼名稱（服裝）	長褲	運動衫	毛衣	夾克	汗衫	衛生褲
往返・當日	◎	△	×	×	◎	×
無雪期・雜山	◎	○	×	×	◎	×
無雪期・三○○○公尺	◎	◎	○	△	◎	×
無雪期・岩山	◎	◎	○	△	◎	×
積雪期・雜山	◎	◎	◎	△	◎	○
積雪期・三○○○公尺	◎	◎	◎	○	◎	◎
積雪期・岩山	◎	◎	◎	○	◎	◎

基本裝備	羽毛褲	羽毛衣	短褲	T恤	綁腿	鞋罩	襪子	外手套	手套	圍巾、絲巾	外褲	連帽外套	帽子
	×	×	△	△	×	×	×	◎	○	×	×	×	△
	×	×	△	△	×	×	×	◎	○	△	×	×	△
	×	△	△	△	×	×	×	◎	○	△	×	△	○
	×	△	×	△	×	×	×	◎	○	△	×	△	△
	×	△	×	×	○	△	△	◎	◎	△	○	○	○
	△	○	×	×	◎	○	◎	◎	◎	△	◎	◎	◎
	△	○	×	×	◎	○	◎	◎	◎	×	◎	◎	◎

	登山鞋	運動鞋	布鞋	草鞋	背包	背包架	補助背包	雨具	帽燈	水壺	熱水瓶	墨鏡、風鏡	刀子	細繩子
	△	○	△	△	◎	×	×	◎	△	○	×	△	○	△
	△	○	△	△	◎	×	×	◎	◎	◎	×	△	○	△
	○	△	△	△	◎	△	○	◎	◎	◎	×	△	○	△
	○	△	×	×	◎	×	○	◎	◎	◎	×	△	○	×
	◎	×	×	×	◎	△	○	◎	◎	◎	△	○	○	△
	◎	×	×	×	◎	○	○	◎	◎	◎	◎	◎	○	△
	◎	×	×	×	◎	△	○	◎	◎	◎	◎	◎	○	×

項目	1	2	3	4	5	6	7
地圖、指南針	◎	◎	◎	◎	◎	◎	◎
衛生紙	○	○	○	○	○	○	○
毛巾	○	○	○	○	○	○	○
筆記用品	○	○	○	○	○	○	○
哨子	△	○	○	○	○	○	○
無線電收發機	×	×	△	△	△	○	○
收音機	×	×	△	△	△	◎	○
天氣圖用紙	×	×	△	△	△	◎	○
針線	△	○	○	○	○	○	○
醫藥品	○	○	○	○	○	○	○
露營用具、生活用具							
帳篷一組	×	○	○	×		◎	◎
袋型攜帶用帳篷	×	△	△	◎		◎	◎
鏟子	×	△	△	×	△	○	○

鋸子	刷子	臘燭	油燈	劈柴刀	睡袋	羽毛睡袋	帳篷	爐子	鍋子	燒水器	菜刀	鍋刷	布水桶
×	×	×	×	×	×	×	×	×	×	×	×	×	×
×	×	◎	△	△	○	×	×	△	○	△	△	△	△
×	×	◎	△	×	○	×	×	○	○	△	△	△	△
×	×	◎	×	×	△	×	×	○	○	×	×	×	×
×	△	◎	△	×	◎	△	△	○	○	△	△	×	×
△	○	◎	△	×	◎	△	○	○	○	△	△	×	×
△	△	◎	×	×	○	△	△	○	○	×	×	×	×

飯匙	開罐器	抹布	三夾板	餐具	茶葉篦子	清潔劑	燃料	預熱用固形燃料	澆水器	修理工具	工具	火柴	舊報紙
×	○	×	×	△	×	×	×	×	×	×	×	◎	×
△	○	△	△	○	△	△	○	○	○	○	○	◎	△
△	○	△	△	○	△	△	○	○	○	○	○	◎	△
×	○	×	×	○	×	×	○	○	△	○	○	◎	×
△	○	×	△	○	△	△	○	○	○	○	○	◎	×
△	○	×	△	○	△	×	○	○	○	○	○	◎	×
×	○	×	△	○	×	×	○	○	△	○	○	◎	×

登山用具

登山用鎬	登山用皮帶	鐵器	鐵帶子	滑輪	登山用繩索	補助繩索	收縮器	鐵鎚	釘（釘ａ岩石做支點或繫繩用的釘）	繩環	冰釘	燈
×	×	×	×	×	×	×	×	×	×	×	×	×
×	×	×	×	×	×	×	×	×	×	×	×	×
○	○	△	△	×	△	×	×	×	×	×	×	×
×	×	×	×	×	◎	○	○	○	○	○	×	○
×	×	×	×	×	○	×	×	×	×	×	×	×
◎	◎	◎	◎	○	○	×	△	○	○	○	○	×
◎	◎	◎	◎	×	◎	○	○	○	○	○	○	○

安全帶	帽子、頭盔	其他										
		緊急食品	緊急燃料	緊急火柴	緊急蠟燭	照相機	望遠鏡	塑膠布袋	小袋子	身分證	錢包、名片	保護皮革的油
×	×	○	△	○	○	△	△	△	△	○	○	×
×	×	○	△	○	○	△	△	△	○	○	○	×
×	×	○	○	○	○	△	△	○	○	○	○	△
○	○	○	○	○	○	○	△	△	○	○	○	×
×	×	◎	○	○	○	△	△	○	○	○	○	×
△	×	◎	○	○	○	△	△	○	○	○	○	△
○	○	◎	○	○	○	△	△	○	○	○	○	△

4. 登山和糧食

① 登山的理想飲食

飲食也是登山生活中的樂趣之一，現在飲食的生活進步神速，市面上飲食的材料也非常豐富，到飯館可以吃到世界各國的山珍海味。然而一方面為了家務的合理化，速食麵之類的食品也變更了家庭的生活。

山上要吃些什麼，是登山者最關心的事。想吃好吃的東西是人之常情，可

溫度計	錶	奇異筆	鐵器	殺蟲劑	尼龍繩
△	×	×	×	○	×
△	△	△	△	○	△
×	×	△	△	○	△
×	×	×	×	○	×
△	×	△	△	○	△
×	×	△	△	○	△
×	×	×	×	○	△

是，這些食物非要自己扛上去不可，一想到這點，多多少少與現實總有一些距離，很煩惱吧？

早餐　速食麵一包

午餐　餅乾、果醬、香腸

晚餐　速食咖哩飯、青菜沙拉

需要煮的居然一項都沒有。早餐吃容易吃的速食麵倒無妨，若加上青菜、肉類，在營養上和氣氛會變成更豐富的一餐。登山可說是一種重勞動，所以對登山飲食計畫需要慎重考慮。

住在南美洲廣大草原和牧場的人，有這麼一句流行語「能吃的時候要盡量的吃。」

所以平常應當培養一、二天沒有吃也能忍耐過去的體力，否則無法和巉峻的自然相鬥。由此可知，我們生活在富裕的環境中，往往忽略了對自身的嚴厲性。

·需要具備的登山糧食

①調理要簡單（場所、水、燃料等都是在有限的條件下）。

②不易腐爛的食品（時間寶貴。出發登山之前先汆燙後再冷卻，或用鹽醃起來）。

③體積小且輕容易攜帶的用品（按照要登的山，多餘的東西切勿多帶）。

④容易消化吸收，在營養方面能維持平衡的食物。

⑤品質好、價錢便宜的食物。

從上面各種條件而言，速食品當作登山糧食最為適合。以前容易攜帶並且不易腐爛的就是罐頭，不過罐頭份量重不大適合。然而真空封閉的食品保存技術現在非常發達，所以，食品腐爛問題也能迎刃而解。食物大概要佔背袋的一半，能儘量減輕重量，對女性有莫大的好處。

過度疲勞時，食慾會減退，所以，食品不但注意營養，且應選擇配合容易吃的口味。僅帶速食品和真空封閉食物，價錢負擔大，所以，登山時按照人數和日程需要妥善樹立計畫。

要炊事的時候，應考慮水，或燃料要用什麼？

· 營養和烹調

★蛋白源　發揮運動持久力所需要的食品。

肉、魚、蛋、乳酪、黃豆製品等。

生的東西容易腐爛。用鹽醃起來，或利用滾水燙過後冷卻。魚、肉等的罐頭也相當方便，唯獨重量太重，用真空封閉的肉、香腸等也不錯。放在冰箱的火腿一旦取出，溫度發生變化，就是真空封閉也不太可靠，所以要儘快吃掉為宜。

❀以蛋白源為中心的烹調方法

牛肉──牛肉切成薄片用醬油加生薑煮。可作成醬油糖煮的菜或用鹽醃，或作炒牛肉絲。

豬肉──作成叉燒肉帶去，和青菜沙拉併著吃，也能用味噌醃起來，烹調成豬肉湯。

鹹肉──作成清湯（以肉、青菜為材料加入紅蘿蔔的湯），或與青菜一起炒。（不要切絲帶去）

義大利式臘香腸──中餐時很方便，能和青菜伴沙拉一起吃。

火腿──真空封閉。和青菜一起炒或作湯，也能加入麵條裡煮。

維也納香腸──真空封閉。中餐時方便食用，也可加青菜炒，或用咖哩炒

或加入麵條煮。

煮。

用鹽醃的鮭魚──烤好之後帶去。摻在泡飯裡面吃，或加入飯與青菜一起

鮭魚和烏賊的燻製──萬一時候吃的，也能當作嗜好品食用。

鱈魚乾──搗成細碎作湯，或和木頭魚粉一起泡飯吃。

乾炒丁魚──用熱開水沖泡，和絞碎的蘿蔔拌著一起吃。

魷魚──攜帶方便，也能當作嗜好品食用。

牛油──塗麵包吃，或作湯、炒菜兩相宜。

乳酪──固體，中飯時吃或放在青菜沙拉裡吃，乳酪粉和乳酪油可以作湯

喝。

蛋──炒蛋容易損壞，所以煮白蛋較恰當，但不要剝殼帶去，可和沙拉醬

拌著吃（適用於當天來回的登山）。

黃豆製品——作味噌湯喝，也可加入麵條內，醃過肉類的味噌可以煮成湯喝。黃豆粉可以撒在飯糰或飯上吃。且蒸後發酵的黃豆，可在早餐時拌飯吃或拌黏糕吃，花生醬可塗在麵包上，普通豆腐也可作湯或煮火鍋用。

罐頭類——鮭魚、金槍魚、螃蟹、雞肉、牛肉、沙丁魚等。洋蔥、黃瓜等切片拌醬油或沙拉油，加在麵條或湯裡皆適宜。

用醬油糖紅燒的小魚——放在泡飯裡吃。

其他真空封閉的漢堡等也非常方便，再加上牛油、乳酪或青菜也很可口。

★ **維他命源**　為調整身體機能所需要的。

維他命Ａ　紅蘿蔔、青椒、菠菜、番茄、蘿蔔葉、紫菜、牛油、蛋等。

維他命Ｂ　黃豆、黃豆製品、牛奶、奶粉。

維他命Ｃ　橘子、檸檬等柑橘類、洋蔥、蘿蔔、高麗菜、黃瓜、綠茶等。

其它　蕃薯、馬鈴薯之類，不但是維他命源，也是熱量源。維他命源在青菜、水果內含量豐富。因為份量重無法帶太多，故到山上會經常感覺缺乏。日

程長的時候，需要借重維他命劑。

維他命A　用油燒菜更有效率。

維他命C　加熱時會破壞維他命C，故儘量生食較理想。

✤以維他命源為中心的烹調方法

青菜沙拉——高麗菜切絲，黃瓜、洋蔥切片，不加任何配料直接食用。或加上沙拉醬、乳酪粉或檸檬汁。紅蘿蔔切絲不加任何配料直接吃。中飯最好整條黃瓜沾味噌吃，青菜儘量生吃。

湯——馬鈴薯、紅蘿蔔、洋蔥、青椒等和肉類一起炒之後加奶粉、乳酪。放入湯內。湯在每天晚上都會受到登山者所喜愛，所以，登山期間在晚間的湯不妨多作些。

炒菜——紅蘿蔔、青椒、洋蔥、高麗菜等加上火腿肉、鹹肉、牛肉等肉類去炒。

高山處沸騰點低，煮飯菜需要花很長時間，故青菜儘量切細。紅蘿蔔炒成糊狀

速食麵和雜燴粥——青菜切絲稍微炒過，放在速食麵或雜燴粥裡面。其它

還有菜乾，份量輕且體積不大，在爬山期間很方便，但價錢稍嫌貴些。

★熱量源　對維持身體和肌肉的運動所需要的。

米、黏糕、麵包、餅乾、麵條、通心粉、義大利細麵條、米粉、麥片等。

上面所舉也是蛋白質源，因不含維他命類，所以稍有偏差。法國式沙拉調味汁等的脂肪類和貝殼類相比，大約有兩倍的卡路里。量少且效果大，故可多利用。

糖也是熱量源，但吃太多時會變成維他命不足，也是疲勞的原因。疲勞時稍微吃一點甜食可增加體力，但不停的吃甜東西也不好，不管什麼食品都不可過量的食用。

❀以卡路里為為中心的烹調法

主食——熱的米飯直接吃味道很好，且冷飯可用來炒飯、亦可作雜燴粥、雜菜飯、飯糰。速食品有生力麵、米粉、冬粉等。

黏糕——夏天黏糕不能放太久，可以利用真空包裝黏糕，烤好後用紫菜捲著吃，或放在熱開水中再加入蘿蔔泥、或蒸後發酵的黃豆食用，或放在麵條內

或放在紅豆湯裡吃。

米粉——用熱水汆燙後，和青菜肉類一起炒。

麵條、通心粉、義大利細麵條——這都是乾燥的，需要水量多才有辦法食用。麵條等炒過後可當作義大利細麵條食用。通心粉亦可拌沙拉吃。

麵包——土司麵包不能放太久，還是法國麵包較理想。

餅乾——太甜的餅乾容易膩，還是稍微鹹味的餅乾較適宜。再加上乳酪和青菜就更容易吃。

麥片粥——加奶粉熔化和糖來喝。

脂肪類的牛油和植物油等，在作菜時都需要用。糖用在煮菜或咖啡、紅茶內。

·嗜好品

在山上，一切行李都要揹在背上行動。所以，能帶去的食品和作菜的材料也有限，故在山上的飲食生活易流於單調，且疲憊時會缺乏食慾。因此，對調味料、香辣調味料、嗜好品等，需要多花點腦筋使增加食慾。

味噌、醬油、鹽、糖、胡椒、辣椒粉、番茄醬、辣醬油、化學調味料、芝麻、咖哩粉、大蒜等，作菜所需要的都要準備帶去。

促進食慾的有胡椒粉、紅薑、梅乾、醃的紫菜、用味噌醃的青菜。什麼東西都不喜歡吃的時候，不妨稀飯配梅乾或吃泡飯。

·決定菜單的方法

按照行動預定表來決定菜單。時間相當從容時，應該多花些心思作好吃的菜，當然以不影響經費為主。糧食的購買是以糧食負責人來採購，其它團員也需要從旁協助。糧食相當重，必需分配給各團員攜帶。

向當地購買糧食也可以，但預先要和登山當地取得聯絡，要正確獲知可以買得到糧食，不能抱著「船到橋頭自然直」的主意。

★飲食的時間和次數 對登山不習慣的人，因為環境的變化和疲勞，往往會食慾減退。一般女性，不喜歡一次吃太多的食物。肚子吃得太飽時，胃負擔太重對身體有影響。

除了三餐之外，還需要吃些點心，點心也需要考慮到營養價值高的食物。

餅乾、甜豆、巧克力糖、軟糖、干貝、鹽海帶、魷魚絲、花生、葡萄乾、水果（罐頭亦可）。

★決定菜單的注意事項　首先考慮主食吃些什麼，不過在日常生活中難吃慣麵包，也很少有人吃飯而沒有力氣。米既重又煮時相當花時間，並且在高山所煮的飯，因為氣壓低所以不好吃。應按照團員喜好，究竟是煮米飯或吃麵包。

同時可以攜帶的材料也有限，且水方面也受到限制，炊事用具也不能樣樣齊全。由此考慮到各種條件，儘量作出美味可口的飯菜，並且生食品和重的食物要在登山前半段先用，將輕的食品留到後半段用。

・萬一時候的食品

縱使登山當天來回，也要準備萬一時的食品。且必需由各人準備攜帶。萬一時吃的食品，應具備條件如下。

A　容易保存的食品。

B　體積不大的食品。

C　高卡路里的食品。

D　馬上可以食用的食品。

E　沒有水也能吃的食品。

上面所列舉點心用的食品之中，餅乾、巧克力糖、干貝、魷魚、花生、葡萄乾等，當作萬一時候吃的食品非常適宜。其它乳酪、牛奶、罐頭、蜂蜜等也不錯。

市面上也有賣以備萬一時候用的食品，先仔細考慮之後再購買。所有的食品，並非登山完畢即可統統吃掉，應該帶回家為原則。

· **糧食的整理和包裝**

糧食購買之後，不要馬上裝入背囊中，能洗的東西先洗好濾乾水份，如此在山上烹調可縮短時間，且缺乏水的時候也能煮。又食品中也有生的，容易流出汁來，也有很硬的，所以要各別分開包裝。

★**按照食品的種類來整理**

蔬菜類——能洗的先洗好濾乾水份。有葉的蔬菜要用有吸濕性的報紙包，

萵苣水沒有濾乾，很快就會壞掉。紅蘿蔔、馬鈴薯要去皮裝進堅固的紙袋。

肉類──用味噌、鹽醃的，或燒過的肉類很容易出汁，應當裝在有蓋的罐子，或用雙層塑膠袋包裝，也可利用真空包裝。

牛油、油──牛油遇熱就會溶化，非常難以處理。應放在塑膠袋裡，油類則裝在有蓋子的瓶子裡。

乳酪──可以選購真空包裝或一片片分裝。乳酪粉買罐頭裝比較方便。

調味料──應裝在小瓶子裡。醬油、辣醬油等液體東西應裝在有雙層蓋的瓶子，否則容易流出來。醬油瓶要放在小箱子裡不能顛倒，有空隙的地方用紙塞滿，最後小箱子再用塑膠袋包裝，放入背囊內不能傾斜。

麵包──放在塑膠袋時容易發霉，不妨在塑膠袋鑽洞或放在紙袋內。

米──洗好後一定要曬乾才能帶去。放進麵粉袋最適宜。稍微濕時味道就不好，且容易發霉。這是適用於日程二、三天的時候。

調味料以外，可以吃數天的中餐和晚餐能夠分開是最理想，也有時候需要分好幾次，所以按照重量和份量，分配給A團員拿什麼，B團員拿什麼，糧食

負責人應在筆記簿上登記，同時在袋子上也要用簽字筆，把內容詳細說明。

★包裝的注意事項

以備萬一時候吃的糧食另外裝在袋子裡，用橡皮圈密封後，放在背囊最下面。從整個行李的份量看來，糧食佔的比例居多，並且糧食也不能被壓扁或顛倒放，更不能塞入空隙部份，所以，糧食應放在睡袋或衣類上。

利用厚紙箱，不會被壓扁或倒置，非常理想，不過重且體積大，女性揹不適合。女性揹時，應選大小適中的餅乾箱，碰到脊背部份要將衣服類墊住，才不會損傷脊背。

②適合觀光勝地的口糧

本計畫是適合於國內夏天登山用的口糧計畫。根據這個計畫的好處，是事前不必購買糧食，對登山者而言，東西也可減到最輕的重量。近來，登山民宿的數目逐漸的增加，到那裏都有這種民宿，屋內準備有豐富的食品。你可以以此擬定登山計畫，最好是三餐都在此吃；讓民宿來替你服務。

但要注意的是，每個民宿準備的東西都不一樣，平常約從下午四點或四點半起，它開始替登山者準備晚飯，有時因份量準備得太少而不夠吃。但有些民宿內也會有附設的小店，你可以去買些餅乾、土產填肚子就行了！如果你採取這種方式，則可以愛那裏就睡那裏，因為你不必為做飯而考慮休息的地方有沒有水，吃過晚飯即可睡覺。明晨醒來，可立即前進，在最先到的民宿內吃些早餐。這麼一來，你要帶的東西就很輕，心情也會變得輕鬆、愉快，且什麼地方都可以去。

③真正的登山口糧

真正的登山用口糧所應具備的條件是小型、輕的、短時間內即可弄好的、營養的、美味的、能吃飽的、經濟的，但是這些條件會隨著人的想法及登山目的不同而不同，總之，最好是能具備以上所有的條件。

有時候，小型輕便的口糧與吃得飽的條件不能同時兼具。因此，如果你喜歡帶輕量的口糧，那麼你必須節食。但是登山的主要目的是登山，如果你將登

山犧牲掉，力求帶得輕，有時會因肚子太餓而暈倒在路上，那就划不來。一般而言，登山時想帶多一點東西是很容易的，但想帶得少一點卻是要拿出勇氣來。

想想看，如果你只帶一點糖果，會是什麼情況；清晨起來，吃一顆糖果，中餐也吃一顆糖果，睡覺時也含一顆糖果。這種生活是很辛苦的，如果想要有點變化，中午不妨吃糖球，晚上就吃巧克力，如此一來，不就像變換菜單一樣了嗎？

假如你什麼都不想帶，就先試試看一天都不吃東西，或者試個一、二天，看看有沒有這個價值。如果有人無法忍受只吃糖果的生活，則可以帶條魚乾，一點一點的咬著吃；假若再餓得無法忍受時，每餐再多加兩塊餅乾。在此情況下，一天所吃的口糧是糖果五顆，糖球五粒，巧克力半塊，魚乾一條，餅乾六塊，速食麵一包而已。這樣子背包就不會太重了。

將一天要吃的口糧裝在一個小布袋內，有幾天的份就分成幾個袋子裝。到了山上後，限定自己一天只吃一袋，不管肚子有多餓，絕不可以吃第二袋。如

口糧計劃例（二人份）

	早上	中午	晚上
第一天	便當二個	每天相同（炸油果十個、葡萄乾少許、糖球六個、小香腸二節）。	咖哩飯（炒米一袋、咖哩醬料二包）、黃瓜二根
第二天	麵包三個		速食麵一包、餅乾二個
第三天	速食麵一包		

果不能忍住飢餓而吃了第二袋食物，口糧定然不夠，最後一天非得斷糧而行。

不過，此時口糧的重量卻可迅速減到最輕的重量。

有些食量大的人，如果認為這樣的份量不夠，你可以一點一點的增加直到滿意為止，但也要有個最低限度。例如吃速食麵時，吃半包即可。做這事時需有決心及口糧計畫，要明瞭減少糧食就是減輕負擔。

人類一日三餐，每餐都有主食及副食。故你必需計算一下，什麼東西不帶最能減輕重量。假定說，光吃糖果無法維持體力，那該吃些什麼呢？這就需充

分的研究才行！

第一個條件是，所帶的口糧重量要輕，然後再將你喜歡的東西一點一點的加上去。第二是口糧的種類多些，較有點變化。現在，舉例如下：

就以上所舉例子而言，其重量是很合理的。另外，再舉出幾個輕又方便的口糧供作參考。

⊙炒米　想吃澱粉類的人，可吃炒米。也就是用已炒好的乾燥米，加上開水就是軟飯了。儘管如此，恐怕並不十分好吃，如果能做成煮熟的飯，也許較適合國人的口味。

⊙乾糧　上項所說的炒米也是乾糧的一種。在日常生活中能保持乾燥不壞的食品，又可做為登山口糧的種類很多。這種乾糧含水份只要是百分之十五，就可以阻止細菌的繁殖，如果低於百分之十五，則細菌不可能繁殖的。若以此做為登山的食品，不但輕且不易腐壞，真是一舉兩得。

請先到乾糧店買一些吃吃看，是否適合你的口味？這種乾糧店賣的鱈魚乾、海帶、柴魚、米粉及高山豆腐等，都是可做登山用乾糧的。其中鱈魚乾每

一百公克有二百五十卡路里，玉米牛肉罐頭有二百五十七卡路里是始終不會改變的，可是要吃時，還得花些時間去弄它，還是不帶的好。

總而言之，如果你認為最喜歡吃的東西帶到山上吃，也可成為大家料想不到的最佳登山口糧，那就帶去吧。帶去的東西最好能盡量減少你的大便量。你也可以帶些小朋友喜歡吃的巧克力糖球，在沒水的地方，無法煮食時，吃些糖球亦可發揮效果的。

④露營用口糧

大學的登山社裏，有許多人認為應該帶夠登山的裝備及口糧，他們並不喜歡輕的行李。反正你想吃得飽就不要怕重，尤其是兩星期的長期登山，如果不吃，身體會支持不住的。另外，那些平常吃得好，身體很壯的人，不吃東西，到最後也沒有體力。也就是說，一天蛋白質的攝取至少要有七十公克，才合乎理想。總比肚子餓了，使不出力量來要好得多！如果一天三餐，餐餐都吃同樣的食物也會吃膩。總之，我覺得與其帶得多，不如帶得夠，同時，你也不能讓

肚子吃膩吃怕了，要有一些變化才好。

假如，你有充裕的時間和體力，吃好吃的東西，當然沒有錯。可是所帶的東西太重時，你不得不將口糧減半，於是，你也得把每天吃的口糧減少份量，但只要減到不發生危機即可。你就在過與不及中做個選擇吧！

如果你在量方面帶很多，那麼，你沒有辦法再減少它的絕對量時，只能從減少它的體積及形狀著手。尤其是帶著蔬菜走與扛著水走有什麼兩樣呢？蔬菜內含的水份太多，像白菜、黃瓜其含水份都在百分之九十以上，就算含水份少的胡蘿蔔也有百分之八十五，玉米有百分之六十九・九，如果能把這些水份減少，行李就可以減輕。所以，與其帶蘿蔔不如帶些蘿蔔乾，因為蘿蔔含水百分之九十二・七，而蘿蔔乾只有百分之三十一。

現在的乾糧裏，有些是用冷凍法製作的。由於技術進步，現在已能做出合乎理想的食品了。可是拿來做老百姓的糧食，還是太貴了些。你不妨自己做些菜乾試試看！

請參照下表「微生物與溫度的關係」，溫度在十五到三十八度時，微生物

微生物與溫度的關係

溫度（C）	微生物的狀態
～0	微生物不繁殖
4～15	可抑制微生物繁殖
18～38	微生物繁殖迅速
40	多數微生物無法繁殖
65～90	普通的微生物會死亡
100	長時間，胞子會死亡
120	短時間內，胞子會死亡

繁殖得非常旺盛，由此可知，微生物最適合的生長溫度與人類最適合生存的溫度是一樣。

如果你要將白菜、蘿蔔、柿子等做成乾，自古以來就需在秋末冬初來做，並不因為秋天是收穫的季節之故，而是在我們老祖宗的時代裏，大家就已有十五度時東西不易腐壞的知識、經驗，並非科學家研究出來的，而是生活經驗所使然。同樣的，在四十度以上時，東西也不易腐壞，如果將菜放在這種溫度裏，水份會被吸收掉成為乾燥蔬菜。

具體地說，你可以在爐子附近溫度超過四十度的地方，鋪些舊報紙，將切成薄片的

蔬菜放在上面，過些時候換一次報紙，長時間下來，就可輕易的做成乾燥蔬菜。最理想的方法是在蒸汽浴缸內，鋪上一張報紙，將切短的蔬菜擺好，在不知不覺中就會變成乾燥的蔬菜了。如果份量很少，可以放在家中的爐上，乾燥了就可以，但難免有點腌味。

還有一種強迫乾燥的方法，即在油裏炒一炒，讓它去掉水份，也就是，在肉裏及蔬菜裏的水份用油來代替。油本身也是一種很好的口糧，是登山最佳口糧之一。

將肉及菜切成細粒，用油炒一炒，或用奶油拌一拌，讓它凝固即可。每次的用量，分裝在若干份的塑膠袋內，只要用開水沖泡就可以吃，或加點調味也不錯。也可以做成咖哩菜、炒菜、肉絲湯、八寶菜等。這也就是所謂的pemmtcam 口糧之一。尤其適合於冬天的登山用。

⑤緊急用口糧

緊急口糧是在意外情況下吃的糧食。也就是不用麻煩，在緊要關頭一打開

高　度 （ｍ）	氣　壓 （mmHg）	水的沸騰點 （℃）
0	760	100.0
1,000	674	96.7
2,000	596	93.4
3,000	525	90.0

⑥山中的炊事

即可食用的糧食。如果身體非常衰弱，需要吃些營養又容易吸收的東西時，事前就應準備些巧克力。

在山中小屋裡，利用溪谷的水或雨水。在山中，水非常寶貴因此不能隨便浪費。聽說最近溪谷的水也被污染，所以生水絕對不要喝，一定要燒滾之後才能喝。在山中因為口渴胡亂喝水的話，反而會增加疲勞，只能將水含在口中來解渴。檸檬和黃瓜也能解渴。

在高山需要多喝水份，一天的登山完畢後回到山中小屋或營幕後，要用紅茶或開水來補給水分。

・山上的沸騰點很低

現在禁止木材當燃料使用。所以都要依靠石油爐或瓦斯爐來煮飯。到高山時氣壓降低、沸騰點也

降低，因此想煮出好吃的飯時，要瞭解山的高度、氣壓和沸騰點的關係。燒飯所需要時間和山的高度關係，是在海拔零公尺的時候要十分鐘，在六百公尺時候要十二分鐘，在九百公尺高度時要十五分鐘，在高度一千五百公尺時要二十分鐘，約略用這個標準來推測飯煮熟沒有。

• 燒飯的祕訣

現在鮮少有使用飯盒來燒飯的情形。從古時相傳至今，燒飯的祕訣是「起初用小火，其次用大火，鍋蓋絕不能掀開」。在小爐子上面放大鍋子的話，不安定且危險。爐子和上面的鍋子需要平衡才能確保安全。

• 燒飯要安排順序、動作迅速

登山之前的準備完畢，炊事也簡便。一個爐子的時候，應先燒飯，其間切肉類和燒菜，就是作菜的準備。飯燒好時利用衣類和睡袋包裹保暖，然後再做菜，做菜完畢後燒熱水，需要這樣安排順序。

• 餐後的整理

飯吃完後用紙拭去各個食器類，將鍋子盛放三分之一的水，放在爐子上溫

熱藉以除去油垢，洗滌比較方便。

炊事和吃飯場所很容易骯髒，有指定垃圾的地方應倒在指定處，沒有垃圾場時，能夠燃燒的廢物就必需燒掉，燒後的垃圾再用土掩或用水撥熄，以免發生火警。不能燃燒的東西（空罐頭、塑膠類應攜帶下山），不要讓以後來登山的人有不愉快的感覺。每個人都能留意的話，山上就不會弄髒了。

第三章　登山技術

1. 登山入門

如果有人問登山的目的是什麼？相信大部分的人會說，就是玩、強身。穿著球鞋，帶著便當到深山去旅行。登山專家中，也有些是根據他龐大的計畫出發登山的。如果你確信自己能一步步的控制登山的技術，也許最後能登喜馬拉雅山，爬上八千公尺的高峰，但是，這種偉大的天才行動的動機，在登山人而言，只因對登山有興趣而登山。

想登山的人，往往會毫不考慮的找附近的同伴，帶著旅行袋一起去登山；有的人與同伴手牽手的去遠足，就像我們在電影裏看到的登山情形；有些人，只是想去看看山才登山的。所以登山的人，是絕對無條件的。

① 登山的技術

登山主要是以走路為基本，山的情況險惡時，就需要登山技術。且山上的氣候變化無常，對天氣無法作適當判斷時，隨時有生命的危險，故有關氣象方

面也需要有相當的知識。能夠在危急時候鎮靜考慮對策，同時在非常嚴峻的自然中生活，也需要具備生活知識。

登山是向自然挑戰，然而也能體會箇中樂趣。下面所說的各項事情，也是登山所需要的知識，不妨配合你的登山經驗慢慢來理解。

‧不慌不忙　一步一步的

離開都市的塵囂走到山腳時，心情的開朗和喜悅實在難以言喻。自然地加快輕鬆的腳步，同時走慣山路的人，都是以有規則的步調及旋律在前進。相反的不習慣爬山的人，都有向前衝提高速度的情形，感覺疲勞時就在一個地方長久休息。這樣的話，縱使同時到達目的地，其疲勞程度也會有區別。

不慌不忙，腳踏大地一步一步爬上去，這就是登山的祕訣。爬上去時登山者的鞋帶要放鬆些，女性也許因為穿慣高跟鞋的關係，鞋底很難平平著地，踮起腳尖來走路的話，到斜坡很陡的地方時，一旦失去平衡是很危險的。

領隊者站在前面，步調的寬度，應由隊員示範來領導。肺活量各人有異，所以，選擇符合各人情況也非常重要。

★排成縱列　登山者有時候排成橫列，一方面聊天，一方面走路，其實這樣會擾亂登山情形。應當排成縱列，用同樣的步調、同樣的腳步、同樣的間隔前進，絕不能趕上前面的人。

能夠不發出鞋聲很安靜的走路，就是對登山非常有經驗的人。

★在登山時　往上爬的時候，步調和腳步容易凌亂。當然無法和在平地走路相同，但步調的速度和呼吸的旋律不能混亂，如果把沉重的登山鞋提高走路的話，只會增加疲勞感。整個腳底著地，用後腳跟爬上去。身體不能過份向左右擺動，一方面保持平衡，另一方面一步一步看前面人的腳，想看上面和周圍的景色時，容易擾亂平衡。腳應該和上半身同時向前踏出去。

呼吸應配合步調，若用跑馬拉松的呼吸法──兩段呼吸法。就是說每走一步吐氣二次，然而爬的路程太長時，呼吸會變成困難。此時可以改為吸氣一次走一步，這個叫做單段呼吸法。

山坡很陡時，體力強的人和體力弱的人也有差別。此時要互相勉勵，不能破壞行列，想辦法使全部團員都能達到目的地。同時，不要仗恃自己的體力充

沛，來採取坡度極陡的捷徑。雖然是捷徑但體力消耗量大。

領導者應當注意讓體力弱的人排列在隊伍前面。同時領導者也要注意最後者的步調，有時候領導者可走在隊伍的最後面。

★**下坡**　下坡感覺好像很輕鬆，其實，不注意的話很容易傷害到腳。所以下坡時要特別注意，下坡時心情的愉快會使步調加快，應當把膝蓋和腳脖子關節當作彈簧，有旋律的下坡最重要。

上半身挺直，腳尖拇趾用力走下坡，在很陡的斜坡階段時，腳踏下去全部體重集中於一隻腳。這個時候，膝蓋關節保持柔軟很有影響，為了防止腳被鞋子磨傷，在下坡時鞋帶要繫緊。

又腳尖容易受傷，所以在出發前腳趾甲要修剪乾淨。

下雨後的泥濘、草叢、岩石地方容易滑，這時候應多加注意。又有叫做浮石、不安定的岩石，因為不注意攀上浮石或不安定的岩石，就會有滑倒或把石頭落到其它隊員的身上。萬一有落石時，應大聲叫「落石！」來提醒其它隊員的注意。

★**休息方法** 休息是防止疲勞，恢復元氣所不可或缺的。

登山體力的分配，上坡時三分之一，下坡時三分之一，其它保留三分之一為最理想。一時拿出全力運用時，到萬一就有影響。應當考慮全程的內容和所需的時間，來研究休息的方法。

揹沉重的行李時和揹的行李量少時，當然所休息的時間也有不同。女性方面，走約四十分鐘～五十分鐘就休息五分鐘～十分鐘。採取機動的休息比較適當，待過份疲勞再休息，就會減低恢復疲勞的效果，所以，領隊者應考慮適當時間讓隊員休息。加快步調中途經常休息，這種情形不太好，還是一開始就要統一步調適度前進，休息次數少，且對整個行程進展有利。

女性和男性一道登山時，不妨每次比男性早出發十分鐘，即不會影響整個的登山。

領隊者也應注意，隊員中是否有疲勞就想休息的人，應儘量鼓勵對方。

休息的場所，儘量選擇安定且能夠展望美景的場所休息。利用休息時間拿出地形圖，詳細去確認現在所處的位置，同時瞭望周圍的山。

五分鐘～十分鐘的小休息，縱使行李都卸下時也不要坐下，這樣對下次走路較有助益。領隊者應通知隊員要休息幾分鐘。

中餐的休息需要四十分鐘～一小時，就是能夠充分的飲食和休息。在走路時會流汗，不過不動，有時候在山上也會感覺寒冷，為了防止感冒，流汗時就要擦乾，寒冷時就要穿上衣服。

★步行中的飲水　步行中飲水方法和疲勞有莫大的關係。水喝太多將肚子撐飽，會引起胃不舒服，造成食慾不振。在步行中會出汗，因而需要補給水份，但喝得太多或養成習慣時，以後就非喝不可，所以，不要一次咕嚕咕嚕猛喝，不妨將水含在口中，使喉嚨潤濕再慢慢吞下去也能止渴。

步行的出汗和山高的影響，經常會引起脫水現象，或罹患高山病，應回到山中小屋充分補給水分。

②一般的矮山

開始登山時，最好跟著別人去，不然至少第一次登山時，必須跟他人去登

山。有些人，從來沒有爬過山，卻忽然想去登山。在某種靈感的驅使下，買張地圖、指南針就到山裏去，那麼，這種人不是天才就是瘋子。因為一般的人都是跟著別人一起去。或沒有人帶領時，必需已看過許多登山的書籍，並具有許多登山的抽象知識的人，才會試著爬爬看。這也是登山的動機之一。

等到不用別人帶領即可登山的時候，你可以去爬一般的小山。所謂小山，就是長了一些雜木的山，尤其是那些已經關有登山道路，不致於讓人迷路，但走起路來卻有樹枝可以碰到你的肩頭的山，如大屯山等，都已經有完善的登山道路。這種情況下，所謂的登山就是提供你遊樂場所，或更大的遊園地。

不過，有時候登這種小山也會迷路。有些山上並沒有登山道路，只有樵夫們走的羊腸小徑，或小動物們所走的彎曲小路，一不小心，就很容易迷路。這種在山中工作用的羊腸小徑，也是山上的人所走的道路，大多是為生活必需而開的。有時會因造林工地的設置，切斷小路或成了路的盡頭。這些小路在地圖上都沒法找到，所以，也無法從地圖上找到你現在所處的位置。可是，如果你能參照地圖而走，就能夠明白自己所走的路，及推測出自己所在的位置。運氣

好時，或許可以發現新的登山道路也說不定！也許這條道路是與分水嶺成平行的，那麼，你只要爬上分水嶺，就可以知道所處的方位了。假如，你再無法查出自己所在位置，照原路折回即可。

近來，在山上工作的人所走的路，修築得比登山者不走的路要好很多。因此，不常登山的人就很容易走上這種道路。如果出發點沒有弄錯的話，一定會遇到叉路，能注意這一點，就能找到路可走。此時，你若能遇到人，就可以請他指引。

有些人不問他人，認為「我從來沒有迷過路！」如果你這麼狂妄的話，一定會迷路。

有些人雖然能找到路，但也常說：「我也不太清楚這條路，反正有人走過就可以走嘛！」

不論是誰都會有不知道路的時候，如果此時正好有人出現，你可以問他如何走法，且會因此感到興奮不已。假如一路上都沒有看到人，你可以大聲叫喊「這裡有路嗎？」「我現在到底在什麼地方啊！」如果有人回答說「我也是迷

路的啊！」那就不太妙了！有時候，自己迷路就會大聲的罵自己，聽到的人，就會跟你說「大概那邊有路吧？」一邊說一邊走著，走到此卻發現又沒路了，反而被別人罵：「你簡直是在胡鬧嘛！」

有些小動物所走的彎曲小路，如果讓人來走，一定很難走，也馬上會知道走錯了路。凡是有足跡而往前走卻又很難走的路，就是小動物走的小路，這些小動物走的路，絕不會是由山頂到山谷，但只要你能利用它，或許能走出另一條好路來也說不定。

③適應初次登山者的山背走法

微微出汗的肌膚，享受著和風拂面的清爽，並且一方面展望周圍的山，在山背上走路時的快樂，實在是筆墨難以形容。

這種美妙的登山樂趣，不需要特殊登山技術即能嚐到，唯有在走山背路的時候，先利用走山背路的經驗，來發揮在山上的走法、爬坡的方法、下坡的方法、休息方法等技術，和領略山的好處與峻峭。

如果遇到好天氣就會感覺很舒適，一旦遇到暴風中夾雜著雷雨的壞天氣，就會暴露在危險中。天氣有惡化的現象時，就不要勉強持續登山，必需終止且將防寒用具取出來裝備。在山背上遇到風雨時，要快點向和風反方向避難。按照季節也山路也有好走和不好走的時候，有些地方岩石險峻寸步難行。有很難走的雪溪，一般很容易走的草叢，經過下雨後會變成很滑。

走路時對搭腳的地方需要留神，且對鞋子也要注意。不管登山怎樣有裝備，穿平底鞋在爛泥巴上是寸步難行的。並且鞋底薄、腳尖部位非常軟弱，很容易傷及腳部。

選擇踏實的立足地，對安全登山而言非常重要。容易滑的地方，看泥土的顏色約略可見。有時落葉下面有水，樹根和石頭當作立足地時，應檢查是否牢固。然而每次停下來檢查立足地穩不穩，就會耽擱時間，所以，應培養一眼即能判斷立足地是否安穩踏實。

在很陡的斜面，往往想用手去依攀草或樹枝、石頭。依攀草有時候會連根拔起，樹枝也有折斷的可能。外表看來很牢靠也有不安的時候，不妨輕輕用手

去觸摸感覺牢靠時才能攀，用體重依附上去試驗牢靠與否是很危險的，稍微感覺危險的東西，就要避免攀登。

危險的地方安全走過後，需通知後面的人。只有前面的人安全過去就放鬆心情，反而有引起危險的可能性。所以每個人要自己判斷安全與否。

立足點不安定的地方，鞋底應該平平放在地面，首先輕輕搭上，再慢慢將全部體重加上。後腳提高時太用力的話，容易使體力崩潰。

下坡時因為心情輕鬆，反而容易大意且容易疲勞，同時在無形中速度也會增快，導致注意力散漫、突然間無法判斷障礙物。下坡時團體容易零落分散，到最後隊員間的間隔也要保持一致，這也是安全登山的祕訣之一。

山是變化無窮的大自然，所以，登山時會遇到各種場面。現在對岩石、沼澤、溪流、雪溪等的注意情形說明如下，很困難的技術請參考專門書籍。

④在岩石上走路

遇到有岩石的地方，應注意的是有無鐵鍊、鐵絲或用漆註明的路線指南。

同時也要拿出地圖對照是否正確？例如路線走錯，就會迷路無法走出來。手應當搭在什麼地方？腳又應當搭在什麼地方？應非常清楚的記在腦裡。

爬岩石的技術是，三點支持為基礎。就是說兩隻腳和一隻手，一隻腳和兩隻手，經常都是利用三點來支持身體。另外的一隻手和一隻腳，就要為下一步搭手的地方和搭腳的地方而搜索。

手抓的地方應選擇眼睛的高度，搭腳的地方應選擇膝蓋高處，才能順利登山。儘量去找靠近手抓的地方和腳搭的地方，慢慢前進最為理想。然而有些地方，女性手腳無法顧到。

在一般路線的時候，大部份岩石上有鐵絲和鐵鍊，當作補助用。但舊的鐵絲和鐵鍊很危險，攀登時是否安全應當仔細確認，伸手去抓鐵絲和鐵鍊時，要慢慢加力氣，不能一下子就攀上去，跨上鐵鍊去抓鐵鍊是最安全的。不過應當記住，鐵鍊和鐵絲只不過是補助而已。

有的岩石地方有梯子，但舊的木梯子有腐爛的可能性。所以要確認安全無誤之後才能使用，同時腳儘量不要搭在木梯當中。

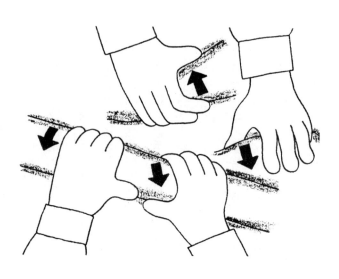

岩石不一定都非常牢靠，有些看起來好像很牢固，其實用手去抓或用腳去搭，也有被扳下來的情形。不妨先用手腳去碰岩石，藉以確認岩石是否牢固。

有岩角的時候，去抓或從下面頂上去試驗是否牢靠。假使沒有岩角時，就用壓的方法試驗是否牢固。又無論如何需要依靠浮石時，切勿向自己面前拉而要採取推的方式。

立足點儘量不要去踩浮石，應當去找可以搭腳的岩角，同時採取第二步動作，利用三點來支持平衡，後腳慢慢向前進。假使碰到浮石使石頭快落下時，要不慌不忙大聲叫「落石」向周圍人通

知。

對有高度感的岩石，有人經常因恐懼而將整個身體貼在岩石上。其實身體應該離開岩石，胸部稍微離開岩石比較好。又失去平衡時，無形中會想跪下來爬上去，這樣反而危險要絕對避免。在很窄的山背上，保持平衡特別重要。

行李太大時，可能會碰到岩角有失去平衡的可能性，此點要特別注意。尤其是在岩石地方，兩人相擦而過時最危險。由此可知，應當選擇安全地方來互讓，才能安全攀登。

隊員彼此間的間隔不要離開太遠，有落石崩岩的危險處要快步通過。遇到這種情形時，領隊者就要發揮領導才幹。

⑤雪溪的走法

太高的山夏天也有雪，春天也有殘雪，秋天有新雪，遇雪的機會非常多。

按照雪的性質，走過雪的技術也有不同。

夏天熱得發昏登到山頂時，看到一片廣大的雪溪，任何人都會忍不住想去

摸摸雪。但忽然間跳上去非常危險，雪溪端部可能有冰雪和岩間的隙縫。所以立即整個體體重載上去一定會崩塌。在融雪時期，下面可能有濁流，不妨用登山枴杖先確認雪的狀態後，一隻腳搭上去看看有沒有崩塌的可能再走過去。

雪上面也有裂隙，應當特別注意。

在冬天很硬的雪和冰上，需要用登山用鎬和鐵條。在夏天的時候，只要領導者有登山用鎬即可。不知道使用方法的人，拿登山用鎬反而引起危險。在冰雪上能留意走路，就不會有危險發生。

走的方法是鞋尖插進雪裡，作成立足點逐步攀登上去。雪很柔軟的話，用鞋尖做立腳點並不困難。此時，鞋底必需經常和鞋面保持直角，腳後跟垂下或抬高都是容易滑倒的現象。大清早時雪面較硬，尤其是春天雪會凝固起來，這個時候如果沒有登山用鎬或鐵條，會很難通行。

大的雪溪，有很順利一直爬上去，也有繞來繞去才爬上去的情形。如係後者，可利用鞋角來踢雪作出立腳點。下來的時候，後腳跟直角的搭進雪面來作立腳點。下雪溪和登雪溪都同樣的，將後腳抬高或垂下來。走的時候，要有旋

律般的保持平衡前進。

在雪上面最可怕的就是滑。因此，最好具有滑落停止法的技術，否則想要在雪面上走是非常危險的。雪溪的坡度大，並且雪的性質和周圍狀態都不好時，切勿近雪溪。有的人用塑膠紙鋪在臀部下來享受滑雪，其實這是非常危險的行動。像運動鞋那樣，鞋底柔弱而平最容易滑倒，需要特別注意。

無論如何？需要走過坡度非常陡的雪溪時，為了謹慎起見，不要全部隊員一起行動，應在領導者的指引下一個個慢慢前進。領導者應該走在要爬上去隊員後面的二、三步，假使隊員滑下時，要立即將他攔住。

夏天登山時所使用四個爪的鐵條，也僅只是補助用而已。不知道四個爪的鐵條用法，且因為手上有四個爪的鐵條而大意時，都是最危險的狀況。腳舉起來放下去時，鐵條鉤住褲管而引起滑落的事故也經常發生。總而言之，器具使用法必須深入了解才有用途。

秋天的新雪不會下很多，然而從雨變成的情形也屢見不鮮。此時不能忘記防雨、防寒的製備。天氣驟變時，馬上要停止登山。相信各位也知道，不管怎

樣的登山專家也勝不過山的寒冷。

⑥出雜木林

如果你依著三角點爬山，遇到沒路的情況時，不是被樹林擋住去路，或眼前出現叢林，就是被倒下的樹木擋住出路，此時，你當然會迷路。所以，當你故意去爬一座沒有三角點的山時，你必須有衝出雜木林的決心，且手腳並用的去爬沒有通路的山。可是這樣卻更可以發揮你不求報酬行為的「近代登山主義精神」，也唯有這種情況，你才能讓自己向更困難的山挑戰！

衝出雜木林，有時你會遇到容易爬過的小竹林，有時候可能會遇到松柏一類的樹林，使得你無法前進。但不管你是身處在何種情況下，你再也不能抬頭挺胸的前進，有時甚至要彎著腰鑽過去，或是要爬到樹上，由樹上攀到另一個樹上的爬過去；像這種手腳並用的登山行為，在冬天爬雪山或攀登陡山時，是必須使用的方法。因此，你必需要有衝破難關的勇氣才能爬得上去，同時，也

不要怕手及臉部會擦傷，那才是與山做真正的搏鬥。

衝出雜木林有些事項必須注意一下，如果你可以看到地形的地方還不成問題，最怕的是什麼也看不到，只有一片樹林，連自己身在何處都不知道。但也不必因不知道自己身在何處而感到心慌、害怕。如果你心裏一再想著「我現在大概在這裏吧！」那麼你將會更不安心。在這種什麼也看不到，路也沒有，想回頭走更不知方向的情況下，你應該更要沉著。

如果你此時不夠沉著，將會失去判斷力。按一般的情形，首先你應該從頭慢慢的回憶一下，是怎樣走到這裏來。如果能這樣的回想，也許三角點就在山上，你可以再往上爬一點，假如再無法找到時，你馬上得折返原路。

在這種情況下，你只有兩條路可走，一是前進一是後退。而且，你此刻的路線必須是直線，後退時，應該一直往下走，走到有山谷或小河的地方，事情就可以解決了！可是，通常並沒有這麼好的運氣，往往遇到的是一個瀑布在水流湍急的河水，無法過去。如果此次你能平安的下山，以後再叫你去登山，你還得提起更大的勇氣才敢答應，而且登山前的準備也將更費周章。

為了避免發生這種情況，你已離開道路，必須衝出雜木林時，你得先在地圖上確認自己的地方，同時要牢記自己所要爬到的目的地。可是，雖然你登山時看到的景色，與下山時看到的是同一個，但感覺上你會覺得不一樣。因此，你若選擇下山時要原路回頭走，那麼，你應該在路上隨時做個記號，這樣才不會發生困難。

假如你遇到小河，便可在河邊堆石頭，做個記號，如果是在樹林裏，你可以將事先準備好的紅布條掛在樹上，若無紅布條，最簡單的方法是把小樹枝折斷做個記號。從前的人，都用小刀在樹上削掉一塊皮做為記號，但現在登山者大多不帶小刀了，你不妨用紅布條綁在樹上做記號。

不管你是被迫，或喜歡這種登山法，衝出雜木林往往是在無路可走時的方法。這也可說是探險家踏出的第一步。你千萬別一味跟著已定好的登山路走，不論是多小的山，你也要有自己的登山路。到了山頂後，你可以以三角點為準做下山的道路。那種找到三角點的喜悅，說是自我滿足或自我喜悅都無不可，反正這是下次登山的鼓勵之一。

⑦ 溯澗而上

人類的喜好因人而異，有些人喜歡順著山腰爬上去，有的則喜歡爬著山谷上去，凡是平坦的地方，是登山者不屑一爬的。

如果你喜歡爬山路，你可以循著山底的山路前進。如果你喜歡爬山谷，不妨從谷底的路上去，但這些登山方法並不足以判斷一個人的個性。通常，一位登山者並不是只喜歡一種登山法，他必需將二種方法混合著使用，才能形成一個整體的登山活動。

從山澗登山，尤其到晚上睡覺時，如果下起雨來，心裏會立刻感到不安，像這種的山澗到處都有，一等到洪水爆發，可能將你的營帳沖走，如果洪水從上面沖下，可能把小屋般大的石頭一起沖了下來，石頭夾雜洪水滾下的聲音是很大的，往往使得初次爬山的年輕人嚇了一大跳。在山裏，常常會出乎意料的下起驟雨，如此睡在雨中的小溪畔，當然比睡在冬天的稜線上危險多了。

可是，有些山澗比較平靜，也另有魅力，可使你排去不安和恐懼。因為山

澗裡有水，澗畔有綠的樹木，使你感到心曠神怡，比你在山路上還要覺得舒適。而且，由於山澗裏有豐富的水，你不必擔心沒有水用，隨時隨地你都可取到水。假如你決定溯澗而上，不走到稜線，你簡直連水桶也不必帶，帶了它，反而成為一種累贅。而且在山澗裏，也會有很多倒樹或流木，不必擔心沒有柴燒。你還可以撿很多的柴，燒很旺的火，再圍坐在一起，喝點酒、談天、唱歌，啊！真是不虛此行！

有許多人能夠真正欣賞到山澗的樂趣，尤其是專門溯澗而上的登山者。山澗實在具有無比的魅力，有的人最初只在山谷裏走走，慢慢的就想溯澗而上，最後就只找有瀑布的山澗來爬。如果爬的是沒有瀑布的山谷時，你要有自己的登山路，而且當你爬得越高時，越有可能出現叉路，因此，你必須選擇正確才行。假如你弄錯方向，很可能會迷路的，所以，你應該好好的看看地圖，再決定該往何處走。

有時候，雖然避開了瀑布，但也得爬過小岩石；有時候你還得通過山澗對面的岩盤地，假如爬不過去，你就會摔到水裏，成為別人日後說你的笑柄；

涉水而過

有時候底下全是急流，讓你連笑都笑不出來。

溯澗而上，有時也要涉水而過。如果你沿著河流往上爬時，你非要涉水而過不可。有些人連鞋都不脫，穿著鞋襪，不怕浸濕的涉水過去。有些人是怕脫鞋鞋麻煩，也就穿著皮鞋涉水過去，既不用脫鞋鞋也不多費時間，真是一個好方法。有些人，涉水時會脫下登山鞋，甚至將褲子也一併脫下，光著腳涉水而過。但是光著腳涉水，很容易把腳打傷，必須多加注意。

有些人則是中間派的，只脫鞋子不脫襪子涉水的。請你全部都得試一試，看看那一種對你最適合，就選擇那一種。一般來說，如果你是溯澗而上，穿工人做工時的鞋子，或草鞋是最理想的。當你出門登山時，千萬不要忘了帶一雙工人的工作鞋。

實際渡河時，應該撿一根不容易折斷的木棒，以便在河流中以雙手持木棒

來支撐身體，保持身體的平衡，這麼一來，是既安全又快捷。如果你是脫下登山鞋，涉水而過的，千萬要注意不要把鞋子掉在水裏。應該把它放在你的背包裏，假如背包已放不下或覺得太麻煩時，就應該緊緊的將它綁在背包上。

不管你是溯澗而上或是涉水而過，不論你是遇到旋渦或是瀑布，只要一掉到水裏，便會發生危險。此時必需用繩子綁住身體，而這種山澗也可做為爬岩石的練習。一開始，要先選擇等高線較寬的山澗來爬，既安全又輕鬆。總之，溯澗而上也是要你全力以赴的。

⑧野營

基本上，當天往返的登山，只要帶個小包包。如果想在山中睡一晚，不妨帶把傘，把頭部遮一遮即可入睡。但也要小心蟲蛇之類，最好能睡在登山小屋中。如果要住二個晚上，就買個便宜的帳篷，這樣一來，就可以自己煮飯，登山的費用將會更節省，且更具有情調。

帶著帳篷露營必須事先選好地點。如果只要睡一個晚上，隨便那裏都可以

睡，不過要避免睡在可能發生危險的地方。例如，可能從山中滾下石頭，或河邊可能漲潮的地方。

從山上掉下石頭來，那麼你選擇睡覺的地點，可能就在山崖底或岩石場底下，自然而然的，會有石頭從上落下，如果正好落在你的帳篷上，後果不堪設想。「石頭是不長眼睛」的，你自己還是多加注意點為妙。

在河邊搭帳篷，儘管沒有漲潮的危險，還不如搭在較高的台地上安全，尤其是連下幾天的暴雨後，更需加以注意。有時候雨水被地面或樹根吸收，含在土裏，一旦超過這個容量，水份會隨著雨水流到下游去，匯集而成大洪水。此洪水的流量，是無法想像的。尤其在連續下二、三天暴雨時，絕對不要將帳篷搭在河邊。即使將帳篷搭在河邊，也不要讓水把你圍困。儘管你有自信不會被洪水沖掉，可是一旦被水圍困，其後果很難估計，還是小心為妙。

搭帳篷的地方，必需是廣闊平坦的地方，才是理想的搭營地點。有時候並不容易找到這種理想的地點，此時你若能知道你的帳篷底的大小，就不會發生問題。除了長度要夠以外，寬度更要留些餘地，因為你還要預留些地方來綁繩

子、木釘。如果找到長度是十支柱的二倍長之地，就很理想了。如果你只要在此過一晚或二晚，帳篷就無所謂搭得好不好，睡覺時腳是否會伸出帳篷外，除非是冬天，否則你可不必考慮這些。

搭帳篷的地點決定好以後，即使發現決定的地方不是很滿意，但在這個範圍之內，也要盡量使自己睡得舒服些。例如，把石頭撿一撿，不夠平的地方弄平，高出的地方削掉一些土，填到下凹的地方去，這麼一來，就可以使睡覺的地方大一點。

整理好環境，很快的就可以將帳篷搭好。不論是那一種帳篷，搭法都是一樣的，必需將底固定好，加上支柱，用繩子拉緊。搭帳篷時，並不是要搭個型式理想化的帳篷，而是要快。如果到目前為止，你還不知道支柱的組合方式，或不清楚拉的繩子夠不夠緊，這都不合格的。

帳篷的外觀搭得好，沒有人會替你打分數，要緊的是把帳篷撐緊，習慣搭法後，就可以搭得很好。如果你覺得搭的不夠好，吃過晚飯睡覺前可以重新搭過。搭帳篷的快速，在下雨天及雪天時，其效果馬上可顯示出來。

搭好後，就可以開始煮飯了。最近有賣打氣爐子，可以不必生火煮飯。尤其是在美觀公園內，升火是被禁止的。因此，有許多登山者，永遠都無法將火升得好。可是，在日常生活中並不需要用木材生火，只有在登山、露營時才能一顯身手，過過癮。不論何人都喜歡玩火，即使是不會升火的人，只要有人在木頭上點燃後，都會爭著去點。

一般生火的方法，通常是用石頭築一個竈，再來升火。一到晚上，風是由山上吹下來，故一定要讓煙吹到帳篷的下游去，白天則剛好相反，因此，築竈時方向一定要弄對。方法是在竈裏先放些枯葉，再放些小樹枝，一層一層的，將火慢慢的升大。如果一次就想把火升得很大，那你一定會失敗。

如果竈被淋濕，最好在起火的爐墊上鋪一點木材，假如連柴火也濕了，用刀子把表面上的削掉一點，盡量想辦法點起火來。下雨時，可以撐傘遮雨，或用樹枝及樹葉做個屋頂，把竈蓋起來。真的升不起火，只好乾吃吃生力麵、喝點水，就睡覺了。

露營時，必須先將取用水的地方、洗東西的地方、大小便後洗手的地方劃

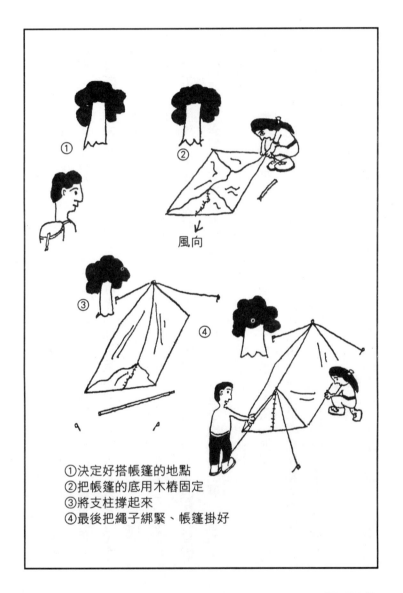

①決定好搭帳篷的地點
②把帳篷的底用木樁固定
③將支柱撐起來
④最後把繩子綁緊、帳篷掛好

分好。這樣子對保健衛生上是很好的。

人數少的時候，誰做了壞事，馬上可以知道是那一個人；人數一多，往往發生有人在上游大便後洗手，流到下游後，卻又有人用水桶裝上來用的憾事。還是確定飲用水的清潔才好。

不論怎樣，露營總是登山的一部分，光是露營就可以享受到登山的樂趣。露營時也可以把日常生活的用具帶去，也可以乘坐汽車直接到達目的地，既可一邊享受文明物質，又可一邊享受到大自然的風光；在短時間內可享受到上古生活情趣的，也只有露營才能辦到。

居家時，可以用瓦斯、電來煮飯，飯後，自然而然的打開電視機。但露營時，你必將這種生活暫時拋到一邊去，換用木柴生火煮飯，飯後也沒有電視、收音機做為娛樂，只有對著滿天的星斗或是唱歌，或是交談，然後聽著樹葉在林中發出沙沙的聲音而入睡。

這種悠閒的生活，只有露營可以做到。不論你在山上露營，或在海邊，享受大自然樂趣的心情，是無法想像的。

⑨如何應付沼澤和溪流、溪谷、草叢

在非常清澈的溪流或淋水花走過沼澤時，是夏天登山頗富詩意的感受。然而要走過沼澤時需要特殊的技術，在此不加以詳細說明。

在山路遇到大雨時水量驟增，也有獨木橋被衝走需要涉水的例子，或遇到豪雨時也會非常危險。

走在獨木橋上，望著橋下水流很急，心裡更恐慌。當然對足下需要注意，不妨看著前面不要看著水流，心情要沉著同時保持平衡走過最重要。所以，平常的訓練有很大的影響，此時領隊的人要想辦法緩和隊員的恐懼心。在下雨時和下雨後的獨木橋特別滑，也有利用倒木的橋。木橋外面看起來相當堅固，不過也有裡面腐朽的可能性，應仔細檢查之後再渡過。

要走過搭腳石，需要保持平衡，同時要能看準石頭和石頭之間的距離。要跳過去的石頭是否安全、必須仔細判斷。同時有苔的石頭容易滑，把水中的石頭當作搭腳石使用，也要對石頭表面的顏色多加注意。

很深的沼澤沒有架橋時，可能有很多的疊石堆，這樣，你應當能判斷從什麼地方能渡過去。要涉水過去時，應選擇水淺而寬度大容易渡過的地方。有浪花的地方都是淺灘，普通深淺可以由水的顏色和波浪來判斷，不過，水濁時就無法判斷。此時可利用登山用鎬或枴杖來測深度，或用石頭拋進水面，也是明瞭水深的一種方法。

渡涉的深度最多到膝蓋下面為止。再深的話，會有被水流走的危險性。涉水的方法，不能逆流，應當從上游向下游用腳擦地的走法前進。腳抬高前進是違反水執，容易失去平衡。到最後不慌不忙慢慢前進，是涉水的祕訣。水到腰部時候很危險，除非在不得已情況下，整個隊員互相用繩索繫住來涉水（請參照「問答」）。

登山有時需要經過草叢的地方。以顯著的石頭、樹木作目標來定路線。沒有目標胡亂走，無法達到目的地。經過比人還要高的小竹林地，有時會有互相看不見的情形，此時應彼此呼叫對方名字。春天到山上去採野菜，或秋天到山上去採磨菇的時期，就是對山路非常熟悉的人，也有因迷路而死亡的情形

2. 爬三千公尺的山

以登山者的心情來說，越高的山越能引起他的興趣。通常以三、四千公尺的山看日出為最好，山的高度超過二千五百公尺，林景就有點不同了。二千五百公尺以上的山，都是松柏常綠之林。慢慢的降到低於一千公尺的雜木山，林景就完全不同。

有人認為，山並非越高就越好；不可否認的，高的山也有高的缺點。主要

發生，故要多注意。

需要走過草叢時，如果有會鉤的東西應放在背囊內，衣服要穿乾淨俐落，帽沿太寬的帽子也會變成障礙物。同時要注意不要傷到皮膚，且不要讓蟲爬進去，所以襯衫袖子要放下，領口、釦子也要釦上，儘量不要把皮膚露出來。

溪谷和草叢地方應定好方向之後，很細心的向前進。切勿將腳重重的搭進去，還是要輕輕有旋律爬上去比較不容易滑。不安定的石頭重疊地方，注意不能把搭腳石弄倒，同時也要注意別的團員所發生的落石。

① 山上的氣候

無論是誰都願意在晴天爬山，到山頂後站在雨中的滋味，總不如晴天沒風的天氣，視野可三百六十度的遠眺，心情更是爽快。

如果是這樣計畫，你必須參考氣象預報、氣象預測及過去的氣象資料，盡量找個晴天做為登上山頂的日子。再將你可以爬到山頂的日子折算回來，以便決定出發的日子。為了配合這個日子，請假你都得去登山不可！但是，恐怕凡事都無法讓你如願做到！有些人他無法知道何時是晴天，所以只有不管它何時是晴天，就出發登山去。

有些人，不管天氣如何，管它下雨或颱風，只要能到山上，他就覺得身心爽朗。像這種樂天派的人，即使下著雨，也能享受雨中的樂趣，實在是有充分感受性或夢想的詩人氣質。有許多俗人，都是趁著放假時登山，如果一碰到下

雨天，他就可考慮到底出不出發呢？一看到颳大風，他馬上破口大罵「為什麼會吹這麼大的風」？除非像上面所說的，有詩人氣質的人，不管身處任何情況，他都可以悠然自得。

因此，除了有詩人氣質或登山經驗的人以外，普通的人都難免因風雨而有所退縮不前，此乃人之常情，無可厚非。但有許多經驗淺的登山者，無法接受這突來的變化，如能事前預知有暴風雨，他還不致於如此慌張、狼狽！

登山者至少能在事前得到危險變化的資訊。氣候的變化，也是理所當然的事，既有晴天就會有雨天，有雨天必然也會有晴天，你最好能夠掌握預測的資料，或是運用一下氣象局的天氣預測資料。

要知道天氣變化的資料有三個來源，一是氣象報告，二是天氣圖，三是觀察天空。這三種情況說不出何者最好，何者較差，彼此都有相等的相關性。

事實上，這三種資料是同一個來源的。

氣象報告，它是氣象專家根據資料分析、電腦計算，並集合大眾智慧，才發表出來的預測，因此，比外行人要來的準確。但有時候，天有不測風雲，由

在平地，氣溫升高到會出汗，也正是登山的理想天氣。
由於前幾天降過雪的關係，有些地區發生了雪崩。

天氣雖然多雲，但由南方流入暖和的空氣，以致氣溫上升
，在山中突然發生雪崩。故雪崩的遇難者也時有聽聞。

於很快的變化，使得
氣象報告的人措手不
及，無法提早告知大
眾。

　　利用天氣圖是預
測天氣的方法之一。
它的性質與氣象預報
略有不同。氣象預報
只談結果，而天氣圖
則是以氣候變動加以
預測未來的天氣，與
普通一般畫○、畫×
的預測方式不一樣。

　　可是，在做氣象預報

時，也要像做測驗題一樣，有一定的步驟才能得到答案。因此就算你知道答案，如果這答案不為人們所接納，也無從看出你的實力來。假如預報的人說「北風，晴時多雲偶陣雨」，像這種預報，只有徒增聽眾的困惑感罷了。但是，如果有一張天氣圖，你就可以知道是何原因了。

天氣圖除了做氣象預報的資料外，還可以由此看出大致的天氣情況來。天氣圖必須收集廣大面積裡的國內、外資料，例如你想登海拔三千公尺的山，你也要注意由黃河流域而下，來自蒙古地方的某大陸氣壓。聽起來好像範圍很廣，但根據地球自轉的關係，這個氣象雖是由東北向西南移動，你也要注意渤海、黃海和東海一帶低氣壓的情況。

在天氣圖上，依季節不同，氣象型態也有不同，能在天氣圖上將各種季節的模式明確的表示出來，氣象預測時就比較容易些。尤其是冬天和夏天，因為氣候較穩定，氣象預測就較準確。而春天有梅雨，夏天有颱風，所以氣象預測就比較困難些。例如夏天，有高氣壓位於台灣上空，那麼低氣壓很快的向北方前進。此時氣象較不受影響，但是，如果高氣壓很弱，位於台灣的周圍時，

惡劣的天氣，山中的風雨也很大，低氣壓通過後，氣溫
忽然下降，變成暴風雪，陸續發生許多的遇難事件。

在平地是晴時多雲的天氣，但在山中因稜線有霧，風又大
天氣就越來越壞了。

台灣海峽附近就會有

低氣壓通過，天氣就
變壞了。

冬天時，亞洲大
陸的高氣壓非常發
達，隨著低氣壓而
來的高氣壓，可能會
向東南進行到達台灣
附近，當我們進入低
氣壓的雲雨帶時，就
會變成壞天氣。這個
低氣壓會一直發展下
去，向北方進行。尤
其是從大陸吹來的季

節風是最厲害不過了。因此天氣圖成為固定的西高東低，畫出的等壓線也很漂亮，幾乎成平行狀。

季節風大時，在日本海附近就會下雪，而太平洋附近則是大好的天氣。在這種情況下，往往是晴了一、二天又會遇上低氣壓。此時天氣圖的型態，大概是一星期就是一個週期的交替著。

春天和秋天的氣象型態非常相似，移動性高氣壓和低氣壓互為消長。此時若低氣壓較多，則預測會不太準，而且這種移動性高氣壓位置也不一定，因此氣侯也就不一定。此時的天氣預報，與實際的天氣會有半天的差距，因此一般老百姓會埋怨氣象局。登山的人也會一邊丟下報紙，一邊罵氣象局，真替氣象局的人叫屈。希望登山者能了解預報氣象的困難，「你要認為預報不準是應該的」，如果你手邊有張天氣圖，你就會原諒氣象人員說：「唉，這種氣象預測真不簡單！」或「天氣預報可能有半天的誤差！」

在梅雨季節裏，最好不要去登山，怕淋雨的人，更應該避免集中的豪雨。

假若碰到從北方下來的冷氣團，或是從西北方來的高氣壓所吹出來的暖風，兩

平地幾乎連續下雨；山中下雪，有些地方變成暴風雪，
登山者則因暴風雪而遇難。

由西邊天氣逐漸轉好，但東邊天氣恢較慢，山中天氣轉好
也較慢，不過，還算是可以登山的好天氣。

者相遇，可能會形成
梅雨，如此一來，就
使得西南的低氣壓前
進，一直下雨下個不
停。這個梅雨期，可
能從五月十日到六月
十五日，也許中間會
有一、二天的晴天，
可是由於水蒸氣太
多，也舒服不了多
少。

　　不管怎麼樣，天
氣圖總是必須的。有
時候在報紙上也會登

出天氣圖。可是在山中的人是無法買到報紙的，如果你非要找一張天氣圖，才能登山的話，你不妨在山上自己畫畫天氣圖。天氣圖不但在山上時要看，上山以前一星期都要將報上的天氣圖剪下，按次序貼好。當你聽到廣播的天氣預報時，就可以知道天氣的變動，也可明白你將遭到什麼樣的氣候了。

你可以利用報紙上的天氣圖，但是，等你能在天氣圖上畫出變化時，你將更了解天氣變化的情形。而且它的好處不僅可利用在登山上，希望你能經常練習，這對你非常有用的。

畫天氣圖時，你可以買些天氣圖用紙回來畫。一聽到無線電的天氣預報你就可直接畫在紙上。開始時只報當地的氣候，接著也會報各地的氣候。報告裏不外乎風向、風力、氣候、氣壓和氣溫，初學的人一定會搞不清楚，什麼叫做「釣魚台南南東風，風力三級，晴，十三毫巴，二十五度」，你不用管，只要把它抄下來，等到第二次廣播時，你就可以聽到「……晴，十二毫巴，二十二度」如果你將全副精神專注於廣播上，等到各地的氣象都報告完畢，能寫出一半就已經很不錯了。

不過，光是寫也沒有什麼用處，還必需將等壓線的位置也畫下來。此時，如果能利用錄音機，效果也許會比較好一點。先將廣播內容寫下來，再慢慢的畫出來，這樣比較容易進步。假如你每天畫個二十張，就能畫出一張像樣的天氣圖來了。但是，如果是在氣象報告後，還要花一段時間，才能畫出來的，表示你的速度還不及格，一般而言，在十五分鐘內完成它。如果你能在十五分鐘內完成它，表示你已經熟練多了。

聽完天氣預報，又看過天氣圖，你在山上還是不能完全的信賴它們。雖然天氣預報是晴，天氣圖上氣壓的分佈也沒有多壞，可是突然由西方飄來一大雲塊時，你在罵氣象人員之前，應該再攤開氣象圖來看，說不定這個移動性高氣壓走得很快，已經到了第二個低氣壓的谷底。所以，你要多方面的考慮並重視現實狀況，同時看看天空上的雲及風的狀況，隨時判斷氣候，這種方法就是觀看天色。

首先要注意的是雲的動向，遇有卷雲時，雲層會慢慢加厚；遇有卷層雲、高層雲、亂層雲時，雲量會增加，天氣就會變壞。有卷雲時，在十二到二十四

小時之內會下雨；有高層雲時，六到十二小時之內會下雨；有卷雲將月亮遮住時，第二天八成會下雨。通常，雲的動向都是從西南走動到東北去，相同的風也可能由西風變成南風，將天氣轉壞。夏天，如果吹東風，按理說是晴天，其他季節裏吹東風，表示有颱風或有強烈的低氣壓接近。有烏雲籠罩天空，在三到十二小時之內，天氣一定會變壞。

雖然，沒有一定的辦法來決定氣象，但你還是要靠氣象預報、天氣圖、觀察天色及山上的天空變化，準確的判斷未來的天氣。

②夏季山岳縱走

先爬雜木林山，等累積某種程度的經驗和知識後，你就可以試走三千公尺的稜線。近來山路都被整理得很好，而設有指標，比人跡罕到的雜木林山還要容易爬。看起來雖然容易，可是也很容易被誤解。

實際上，有的山頭，會有人在山路的岩石上用油漆畫上道路的指標。因為到處都有這種指標，故有許多靠著輸送帶登山的人，都目無旁物，一味的循人

家畫上的道路指標而到達目的地，且又有民宿可住，任誰都可以爬上去。

假如你想登更高的山，而且照著所畫的指標去走，可能要走六到八小時才能到達。再高一點的山也可以照著指標走，但途中，難免要爬梯子、鍊條才能到岩石上去，雖然辛苦，但五、六小時即可到達。到山頂後，回想看看，用這種縱走的方法就能登上一座名山，真是容易多了。

如果你認為縱走很容易，那麼，你可以不必記山的名字就去爬。女性登山者，較適於爬低於三千公尺的山，除了容易攀登外，且富有羅曼蒂克的氣氛，登較有名的高山，則純粹是慕名而去的。這麼一來，都會以為屢次的登山是全靠自己的力量爬上去的，或許也會有人謙虛的說：「我是靠指標和油漆的箭頭才能爬上去的。」事實上，真的要借助上面所說的二種力量才能上得去。

有些住在鬧區的都市人，由於住處狹窄，儘管知道住家的門牌，有時候也難免發生找不到的糗事，若不小心走錯地方，可能從鄰人家穿出，此時若碰到熟人也不能不打招呼，只好說：「哎呀！今天天氣真好啊?!」但是登山時，只要你知道山的名稱，根據路旁的指標、箭頭，你就可以確實的到達目的地。因

③露營

露營的德文是 pinak，就是在外面野營的意思。有句話叫做強迫野營，即外出時並無露營的意思及準備，卻又不得不在外住宿。因此，不論是否會遇上強迫野營的事，你事先都應該有所準備，這也是登山的原則之一。

如果是當日往返的登山，本來無意在那裏露營，結果在那裏搭營住宿，這才是真正的露營。

此，登山時，不可不照著指標走。

有些人，往往自作主張根據地圖或登山指南，選擇一條沒有岩石、懸崖的路，就出發登山了。理論上而言，首先要學習的是登山入門的各項事情。尤其是要帶著天氣圖隨時察看，假如你對登山有興趣，無論是爬雜木林山或溯澗而上，都應該練習看天氣圖。如果要爬三千公尺的稜線，它能帶給你爬雜木林山所沒有的興趣、山木奇觀，及高山上才有的樹、花。不管你以前登過多少雜木林山，你都無法看到這些景色。

原則上，登山時體力要完全發揮，直到無法支持時才能停止行動。你應該早做準備，儘量找個溫暖的地方，吃得飽飽的來培養體力和精神。如果所穿的衣服淋濕了，應該把穿的羊毛或尼龍線的衣服直接當做內衣，換穿在裏面，睡處則找個能避雨水和露水的岩石後邊或樹葉茂盛的樹底下，能用的東西儘量的利用，睡的地方也可以撿些樹葉、樹枝鋪底。

若有帶斗篷雨衣，就可以當作帳篷似的張起來，或是蓋在身上，再把腳放在背包裏。或將傘撐開，用繩子拴牢，總之，將你手邊所有的東西儘量利用。

不是當日往返的登山，應該準備有露營的工具。以前沒有柴火、米就不能生存下去，現在有速食麵可吃，吃後即可倒頭大睡。因此，你在準備露營時，只要帶五百cc的水，及手提小火爐，再帶些燃料就可以煮飯。只要再選個容易入睡的地方睡覺就成了。

如果所選的地方不阻礙通行，即使睡在山路中也無妨！經過這種情況，以後無論何處，你都能睡覺，且可增加你露營的經驗。

最近很盛行縱走又附帶露營，此時所帶的裝備和口糧要能維持最低限度的

重量，否則恐怕你會爬不動。所選擇的途徑，與其擴大行動範圍，還不如選擇較長的山路來得有意思。

假如你帶有袋型的帳篷，又碰到你不得不露營的時候，可以撿些小樹做為帳篷內的柱子代用品，那麼，就可不必帶重的鋁製柱子。碰到岩石山山壁時可以先釘釘子，再把帳篷掛起來，如果沒有釘子可以找個岩石稜角的地方，掛起帳篷。假如旁邊有樹林，這些支撐物就可以不要了。

在登山的路上，有自然的支撐物供你使用，你可以不帶支撐物去。好比是那些可憐的都市文明人，只相信自來水才能喝，所以他必須扛著水上山，假如你也相信山中的水能喝，你就可以不必帶水上山去。這與不必帶帳篷支撐物是同一個道理的。

3. 爬岩石山

只要你爬岩石山，在縱走的路上隨處都可以碰上，如果不爬過岩石山就無法前進的情形。但如果能繞道的話，你就可以不必爬過岩石山。可是有些登山

者，卻故意找這些山來爬。

歐洲有位登山名家吉拇拉，在他所著的阿爾卑斯山回憶錄一書中寫著，登山的樂趣。一七八六年他登上了歐洲最高峰白山，只要能登上這個最高峰，大家都會認為「再也沒有山可爬了」實際上，他爬上後的一百年之中，一八八二年有個傑央的人，也登上了這個最高峰，接著有許多的人都能登上這個最高峰。等到可爬的山都爬過後，又有人提供一些更刺激的登山途徑。

吉拇拉也開始登那些人跡不到的山嶺和岩壁，於是有個天才登山家馬拉卡戰就叫做馬拉卡主義。以後，就有許多登山者不斷的去發現難爬的山，於是在登山界流行著一句話，「要爬山，就要爬更高的山、更難爬的山！」

說：「真的登山家，經常會去嘗試沒有人登過的山。」後來這種對新的山的挑

但是，並不是所有的登山者一定要以爬更高或更難的山做為目標，你爬低而容易的山，也是在登山啊！雖然有些人喜歡出風頭，高興被人稱為登山前鋒或先端。但也有人是喜歡各色各樣的爬山方法，於是造就了一部分的專家。

例如，有人專門喜歡溯澗而上的，他的溯澗而上技術就比那些爬喜馬拉雅

① 登山用繩索

有掉落可能的危險地方，可利用登山用繩索，讓掉落的地點有一個限度。

不論爬山或工地施工，落下來總不是好事，你如果感到此地危險時，就應該預先拴好登山用繩索，萬一掉落下去，也有辦法中止它繼續掉落。

假如你沒有拴著登山用繩索，由於地心引力的關係，你必會加速落下。而落下時，你無法用本人的意志控制它，只能由地心引力將你加速的往下墜。但是，如果有條繩子支助你，除非繩子斷了，否則它可以用人的意志來控制。

有時候，它也沒有辦法受本人意志的控制，必須由同伴們來幫助，不過大

山的人優秀多了，因此成為這方面的專家。登山的確要放入全副的精力；如果能確定他是什麼型態的登山，他就會是那種型態的登山專家！因此登山時，你必須將自己全副精力都投入其中，才能有所收穫。

關於爬岩石山，也有人認為有專門爬岩石山的專家，即由過去的馬拉卡主義要爬更高更難的山轉化而來的。結果爬岩石山的就成為一種專門的技術。

家心中都要有一個意念即「不能落下去」。所以用登山繩拴住大家，就是說登山是一心同體的，用一根繩子將大家的血脈相連在一起。

被稱為登山用繩索的東西，分為三公釐到十二公釐直徑寬。一般用來登山時拴身體的繩子以九公釐到十一公釐的直徑較適合，八公釐以下的繩子太細，禁不起岩石角的磨擦，十二公釐以上的繩子又太重了。繩子的材料以尼龍或鐵特龍的製品較理想，其構造可用編織的或絞的方法來做。最近又有一種尼龍所編，不易弄亂的新產品出現在市面上。

原則上，是用十一公釐的單股繩，或九公釐的雙股繩，最為理想。也有些人喜歡用八公釐的雙股繩，或九公釐的單股繩。但是，繩子與其他的東西不一樣，絕不可擅作主張。雖然有時在理論上是可以用的，但還是要以繩子本身的信用及安全為重。

②懸垂下降

懸垂下降就是把身體直接掛在登山用繩子上，緩緩下降的方法。帶著長的

固定在肩上的懸垂下降

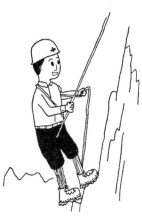

登山用繩索爬山，其最大好處就是用於懸垂下降。

人由於身體組織的關係，下山時總覺得非常不方便。爬山是爬上去了，但有的人卻不擅於下山，這種情形下，能爬多高就爬多高，不要勉強自己。可是爬上去以後總要折回來，卻無法折回來時，最好、最快的方法就是懸垂下降，這也是一種退怯的行為，因為無論身處何處皆可用此方法下山。

懸垂下降時，必須找一個能牢掛繩子的結實支點。雖然也可以將繩子掛在大樹上或岩角上，可是，必需想到下山後如何將繩子收回。如果將繩子掛在樹上，較滑易收回；如果掛在岩角上，因不夠滑，繩子將無法收回，非得再上去一次不可。所以，要好好考慮一下，如何安置繩子。

最好的方法是，不妨帶一些準備丟掉的繩子，打個圈圈把登山繩穿上，其結法大致有下列的七種。最起碼要學會

它們，這些一對你是毫無損失的。

③結繩的方法

(1)滑車結：

用登山繩索拴在身上的基本結法，此結法好處是不會束得太緊或太鬆，且容易結。想爬岩石山的人，要先學會這個結法。

(2)嚮導結：

此種結法連小孩都會，且使用的範圍很廣。

(3)漁翁結：

此結法用於做登山繩的繩結頭部，也可以用來做兩個繩頭打結的圓圈。

(4)移動結：

即在登山繩中間部分打個移動結，再用另一條繩子穿過此結。

(5)伊門斯結：

其主要作用是將安全帶上的鐵環拴在登山繩索上，所用的結法。

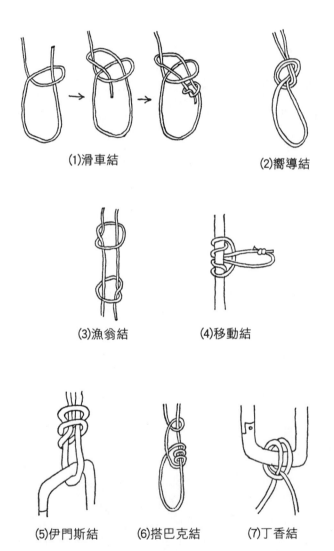

(1)滑車結　　　　　　　　(2)嚮導結

(3)漁翁結　　(4)移動結

(5)伊門斯結　　(6)搭巴克結　　(7)丁香結

(6)搭巴克結：

用於調節登山繩索的長度。雖然現在已有自動伸縮器，但也可用在拉緊帳篷的繩子上。

(7)丁香結：

為使穿戴鐵鎬及鐵環的裝備，不會在登山繩後面移動所打的結法，此結法非常方便。

除此以外，還有很多結法，但只要懂得並學會以上七種結法，則無論那種場合都能應付。

④自由攀登

所謂自由攀登，即是在岩石上，靠自己的手腳來攀登山岳。基本上以雙手、雙腳並用，且要確保三點，即原則上所說的，不能同時有二個支點離開石面，動，只許一個支點移動，其他的三個點都要靠在岩石面上。

理論上而言，另外在岩石面上的三點，即使再有一支點離開，只剩二個支

點在岩石面上，人也絕對不會掉下來的。因此，只要雙手雙腳的四個支點中，有二個支點抓牢的話，穩當性就很高了。

這種攀登岩石山的方法一般都稱為三點確保，也是攀登扶梯的要訣。那些爬扶梯的工人，在不知不覺中會用右手右腳、左手左腳的順序來移動身體，並且以手支撐身體，但體重卻放在腳上。而攀登岩石時與爬扶梯是一樣的，只要週而復始的做這種動作即可。但若一不小心，很容易遭受失敗，這也是沒有辦法的事，因為岩石山上，沒有像扶梯上有明顯的落腳處可踏，可說是爬扶梯的變相活動。

可是，你絕不能因為姿勢不美，或不易爬而中途放棄，不論是什麼樣的姿勢，反正非爬上去不可。在你的心中如果有「先動右腳，再動左腳……」的爬岩石信念，永遠也別想爬上去。在你的心中應該是什麼也不想，只求在較易上去的岩石上，用登山繩，讓別人助你爬上去，這樣子就不會摔下來。只要心中有決心，一定能爬得上去。

攀登岩石山，只要一開始，就不可半途停止，必須一步一步的往上爬。例

如中途有思考的閒暇時，不妨試試其他的方法。總而言之，是無法做出很輕快的姿勢來爬岩石山的，只要想到用手爬，就用手試試看；想用腳爬，就用腳去踏吧！

在不穩的地方，因長時間的停留不前，反而容易疲勞，故與其猶豫不決，倒不如經常的移動身體，加速的通過，這是最明確、理智的方法。假如身邊有一條登山繩，且有不會摔下的自信心，則無論身處何處皆可爬上。

如果能不斷的練習，就能懂得如何移動身體，而且不知不覺中會用爬扶梯的動作來爬。那麼，盡量選擇一些平易的地方來練習，但是，必須要有一個會攀登的人，在旁邊做指導。

你也可以和其他不會登山的人一起練習，這樣效果也不錯。假如你不怕丟人或受人嘲笑，可以從山上掛下一個登山繩，可是上面一定要有人控制著，底下的人握好登山繩後再爬，但也不要勉強自己爬到山頂上。做這個練習時，要選擇一些比較容易的石頭山去爬。

⑤自我確保

登山，爬上去當然要緊，但最要緊的是，利用登山繩加以固定自己。登山繩是防止掉下來的工具。登山最要緊的是不要掉下來，所以為了防止落下，在無法可想時，可以利用登山繩來避免落下。

利用登山繩爬山的方法有兩種，一是連續攀登，另一種是隔時攀登。

連續攀登是連續不斷的爬，也就是將所有的登山者連在一起，同時行動。此時，如果發現有斷斷續續困難的地方出現，就要取下登山繩攀上去。在不安定的地方，如果能有一個技術很好的登山者來領導，可能會縮短登山的時間。

對於有掉落可能的生手或無法臨時固定自己的生手，還是不要採取連續攀登的方式較好。

隔時攀登，對攀登者及固定者同時交替的進行，這個方法也可以提高攀登的效果。

攀登中的固定工作，必須先講求自我固定；即考慮別人的情況之前，要先

考慮自己。無論何時、何事，總要先行考慮自己的安全，再照顧別人。肯犧牲自己來照顧別人的人，恐怕只有菩薩心腸的人才能做到。如果做得太過分，就有點像在拍馬屁一樣。故攀登者在當時，要冷靜的先求得自己的固定。

自我確保，就是當你在不穩的地方攀登，快要墜落時，你可用登山繩索做防止落下的自我固定。或在固定之中，有一個攀登者快要掉落時，也可以用登山繩防止他掉落。此時，可找一棵牢固的樹，或用釘子做支點，把登山繩繫在上面。但是選擇支點時，要注意支點必須要手能勾到的地方，而且當你拉登山繩時，支點也不會搖動或發生問題，這樣子才是做支點的條件。

假如遇到掉下的人無法動彈的意外情況時，可以在摔落的人身旁用登山繩及支點上結一個移動，如此一來就可以保持、固定自己的身體。

能完成自己的確保後，才能考慮到確保別人。把繩子固定在肩上或腰上是確保的基本形式，這麼一來就可以將繩子及身體固定住，固定了當然很好，可是如果固定的繩子斷掉，事態就嚴重了。

如果落下的人是從下往上爬的同伴之一，可從上面將繩子拉緊，他的體重

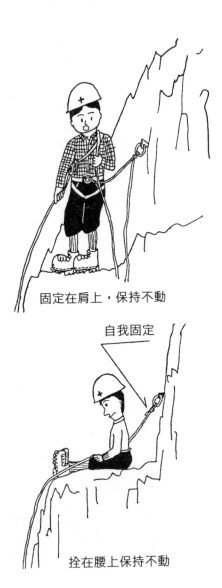

固定在肩上，保持不動

自我固定

拴在腰上保持不動

就能固定住。可是如果落下的人是已經領先爬上的人，由於摔下的距離長又有加速度，所以在繩子上所負擔的重量也相當的重。因此，如果你想立刻將它止住，就會有許多預外事件發生。

不論是固定繩子的人或是被固定的人，都無法忍受靜止時所發生的衝激。

假如連繩子及釘子都不能支持時，事態就很糟糕了。所以，不可以立即將登山繩固定住，只能稍微用力將它剎住，再慢慢的固定住。像這種讓繩子固定不動的方法叫做剎車確保。

自我確保，除了用身體固定的方法之外，也可以用登山繩的架子加以確保自己。從以前一點工具也沒有的時代，演變到現在工具齊全的文明時代，一切方便多了，可是，有些登山者為了圖背包的輕便，不太喜歡帶工具。不帶工具倒無所謂，不過你必須懂得沒有工具的時代所用的原始方法才可以。

4. 冬季登山

有許多人將攀登岩石山或冬季登山視為特殊技術，事實上絕非如此。歐洲

爬阿爾卑斯山，想要再爬上最高峰時，當然需要具備攀登岩石山的技術。想要登上白山，你也必需攜帶一些登山的工具，並懂得如何攀登冰雪的技巧。假如想爬日本的富士山，自古以來，日本人只準備一根金鋼杖及一雙草鞋而已。不論你要爬那一種山，夏天是最好的季節，而且也不必像歐美人還要帶著許多裝備。但是，攀登阿爾卑斯山則是冬夏並無兩樣。

冬天登山有冬天登山的特殊情況。冬季與夏季登山最大不同處在溫度上，因此，冬季登山可遇到夏季所沒有的冰和雪。

① 雪上步行與排雪前進

在雪上走路與地面上走路狀況完全不同，且異常難行。因此，如果你懂得路上走路的情形，認為登山也不過如此罷了，那就沒有資格登山。因為雪沒有彈性，要特別用腳力才能走得動。

雪中步行時，鞋底必需是水平，如果無意間沒有將腳放成水平，會很難前進。走在很硬的冰上時，需用腳尖用力的踏下去才行，故要注意腳要與地面成

水平。下山時，正好相反，要用後腳跟踩下，使鞋底與地面成平行。假如你用這種走法還無法踩到堅固的雪時，腳上就要裝上鐵鉤了。

雪下到樹上或屋頂上，看起來大地一片銀白，煞是美麗。不過在雪上走路時，由於腳踏在雪上沒有彈性，會覺得很不習慣，所以雪深時，要有排雪的裝置才能成行。雪若下到腳踝處，還可以勉強成行。但下到膝蓋時，走起路來很容易疲倦，再深一點就要靠意志來走路了。而且支持不了多久腰就會痛，自己也會對自己說：「為什麼要跑來吃這種苦呢？」雪若下到胸部，心裏就會著急了，再深一點，就處於進退唯艱的情況下，且有危機存在了，此時，即使想要前進，也不可能成行。

遇上這種情況該怎麼辦，是冬天登

山的問題所在。有時強風吹在稜線上，會使眼淚掉個不停，或睫毛上結冰，或凍得流鼻涕。

可是當你受到最大的困擾時，也就是最能嘗到登山滋味的時候。只有憑著這些經驗，才有可能成為登山的專家，也就是吃得苦中苦，方為人上人的道理，也是先人們得到的一個過程。

②登山鎬與鐵鉤

登山鎬與鐵鉤是成一組的。鎬是打冰必要的工具，鐵鉤則是防滑的輔助工具。現在鐵鉤已發展到有口及爪子的鉤子。如果光是用腳來攀登冰雪壁，腳上會沒有磨擦力，必須在腳上帶上鐵鉤，做為把鐵鉤固定後的輔助用具，就能轉危為安。無論如何，要登冬天的山時這兩樣東西都不可或缺。

鐵鉤是由刀刃、釘子、支撐等三部分所組成的，可是各部又都有各部的作用；鉤子可在硬冰上打洞、固定，或打洞後用鎬來保持固定。

刀刃本來是用來挖洞的，可是現在由於攀登技術的進步，可以直接穿著鐵

鉤爬冰雪山，挖冰雪的機會自然少了，刀刃也就變得小了。釘子是登山時保持平衡；支撐則是為了站在雪面上，保持固定做為支點用。各部分你都要會使用，以便發揮鐵鉤的功能。有時候也可做手杖，或挖帳篷溝用的鎬，或砍斷樹木的斧頭，其用途很多。

鐵鉤是用在很滑的冰雪上走路的工具，故裝在登山鞋上用。裝上後，手上需拿著鐵鎬，讓全部的腳趾頭插在雪裏，腳步放好再前進。此時最應該注意的是不要將鐵鉤鉤掛到別處無法拔出。

我們在街上走路時，很容易將鞋內側擦到，穿上鐵鉤後就要特別注意，走路時要小心，假如你用O型腿走路，腳一向裏彎，腳後跟很容易受傷。

③冬天的山上生活

在冬天的山上，不管怎麼說，總比夏天登山穿得厚些。光是帳篷就要好好的搭蓋。搭時需按著一定的順序，拆時亦同。帳篷內要整理得乾乾淨淨，要用的東西不要丟掉，自己的東西自己保管，絕對不要像夏天的帳篷一樣，將腳露

在外面。帳篷內的東西有一定的放置位置，用時不必翻遍整個帳篷，馬上可以找到是最好的安排。

如果將帳篷內弄得整整齊齊的，心理上感覺帳篷內暖和多了。事實上，如果在帳篷內找東西的時間比用的時間還久時，在精神衛生上也不太好。經常會有人說：「你知不知道我的刀子在那裏？」或「我的燈不見了！」自己的東西應該自己保管好。

在冬天的山上，雖然要把東西整理得清楚，但如果太過分，也會惹人討厭的。不過，凡事也都要處理得當，不僅在冬天的登山是如此，對於一切事情總要顧到效率才好。在銀行內，往往可看到因少了一塊錢，而要求所有的行員晚上加班查帳，為了一塊錢的錯誤，花了一塊錢以上的費用，多浪費呀！

例如，你為了多帶衛生紙，有時候非得少帶其他的東西不可，這樣做豈不有點得不償失。有些人更常不管衛生紙之事，大便完後，連褲子和內衣未整理好，就跑進帳篷去。有的同伴就會問他「喂，你大便後，不擦屁股的啊?!」因此很容易被同伴誤會了。

在夏天，也可能在花圃裏大便，好久不出來時，同伴們也會說「那傢伙經

常搞這些名堂嗎？」因此，要做一個能幹的登山者，關於此方面，也要準備得

夠才好！以免到吃飯時，你的同伴都不跟你一起吃。

不管怎麼說，生活的經驗和習慣是最有用處的，故要經常的手腦並用，快

快樂樂的在山上生活。尤其是下雪天不能出去時，不妨唱唱歌，開開玩笑，就

不會無聊了。在此情況下，不妨喝一些小酒，讓自己稍有醉意，也使帳篷內經

常保持明朗、和樂的氣氛。

④在雪上滑行

所謂滑行板，是在雪上滑行的工具。冬天登山的人也可以用滑雪板在山上

滑行。假如交通發達，有道路可到深山，在山上做這種滑行也算是一種運動。

此時可在山上開闢一條滑行的路，試著在山上滑行的樂趣。

一般而言，所謂的登山是往上爬，而滑行則是由山上往山下滑。為了從山

上往下滑，許多人扛著滑雪板上山，因此，有人因懶得帶滑雪板爬山，而將山

上滑行的運動省略不做。

但是，我們可以將滑雪板的最初功能重新考慮一下。從山上往下滑，對登山者而言，是既便利及有趣的事；可以不必走路下山，登山是一種樂趣，用滑雪板滑下又是另一種樂趣。帶滑雪板上山，可以嘗到另一種樂趣。想想看，用滑雪板從山上滑下時的滋味、刺激，與滑翔翼有什麼兩樣?!

登山時，滑雪板亦可發揮很大的功用。下雪天往山上爬時，一定要踩到雪地底才能前進，如果穿著滑雪板，至少可以拿來掃雪，不讓雪蓋到腳踝，那麼走起來就容易多了。

可是滑雪板是為了由上滑下才用的，如果穿了滑雪板爬山，只有後退無法前進。這是因為它向前能滑，向後無法前進的關係。

假如再裝上一個擋板在滑雪板上，在爬斜坡時，至少不會向後退，可慢慢的爬上來。這種擋板，原是用海豹皮做的，最近有用尼龍做的新產品，價錢便宜且容易購買、方便。

滑雪，無論是上山或下山都能縮短時間，真是一個好方法。可是在山上沒

有滑雪場前，是沒有辦法利用滑雪板滑行。像有樹林的地帶，或傾斜、陡峭的地方，或跌下後無法停止的地方，或有硬冰的地帶還是不要滑行的好。在此情況下，滑雪板帶出來非但沒有用處，而且還要扛著這麼重的東西走路，你恐怕也無法忍耐吧？

上山途中，如果被樹林的樹枝刺到，或吹強風，被風吹得走不動時，對上山，反而是個困擾。有時候，滑雪板會被弄斷、滑雪板上的繩子會弄斷、弄壞，只好在寒冷的天氣中流著鼻涕修理它。有時候也會因滑行太快而與樹木相撞，只有在沒有人到的樹林中送了命，大家卻都不知情。總之在寒冷的受傷，等於遭到危機一樣。

在滑雪場裏，如果你沒有高超的滑雪技術，絕對不會帶著背包從深山裏滑下，更不用談小彎道的滑雪。絕不要因看到前面擋著一棵樹，就有馬上要避開的念頭。在山上滑行時，應該將滑雪板弄成一個八字型，也不要滑得太快，慢慢的滑，這才是安全之道。

再不然，就是不要把滑雪板當成滑雪的工具，只要把它想成回到原來地方

的一種工具就好。如此，你可以嘗到滑雪的滋味，且既縮短時間，又體驗了冬天登山的樂趣。

總之，想在冬天登山，必定要熟悉冬天登山的技術及經驗。在此說的山上滑行並不是非常困難的，在冬天登山時，不妨應用一下——滑雪板。

只要有此種想法，就能了解，如何在山上運用這個滑雪板。即使是滑雪場上老練的滑雪人，也不可輕易嘗試在山上滑行，否則很容易受到傷害。

第四章　快樂的登山

1. 登山與喝酒

平時不喝酒的人，即使到山上也不喝酒。一般有喝酒的人，到了山上可以喝，可以不喝，都沒有什麼關係。至於那些不喝酒不行的人，到山上去也得扛著酒上去。如果以背包越輕越好的論調來說，帶酒上山真是一個累贅。但有的人卻認為酒比生命還重要，甚至有不帶口糧也要帶酒上山的酒鬼。

不過，喝點酒也有它的好處。酒可以增加勇氣，使你什麼地方都敢去爬；晚上坐在帳篷內喝一點酒，聊起天來就更有勁兒，更會吹牛了。有時候甚至會說：「我曾經去爬埃弗勒斯峰！」或「那有什麼了不起，那種山連女人都可以上得去，我要爬那種八千公尺的絕壁才有興趣！」於是另一個就說：「你們這些都是膽小鬼，小兒科，我曾把尼泊爾附近的山脈都走遍了。」就這樣，酒可以使人想出許多想入非非的計畫來。

大家吵吵鬧鬧的計畫、討論，鬧了個通宵，於是隔帳的人會罵：「你們究竟是怎麼搞的嘛！該睡了。」到第二天清早醒來，昨晚的吹牛、狗熊姿態全不

見了，一句話不吭的就出發了。

喝了酒以後聊天，一定都說些歪理，牛皮吹得越大，夢想自然越多，自然而然的，內心會產生一股熱氣、興奮，於是每一個人都會說出他登山以來的經驗，走過那條險路，甚至於連明年準備登山的計畫都說了出來；否則就是不著邊際的說笑，反正酒一下肚，海闊天空盡興的說它一頓。不管怎麼吹牛，假如不能盡興的話，可能會影響第二天的精神。

2. 爬山與唱歌

山上所唱的歌叫山歌，另有一種情調與韻味，例如採茶歌都是為登山者而做的。在大學的登山社裏也有他們自己的社歌，用來表示登山的氣派。因此，這一類的歌以雄壯為主，其他尚有民謠、情歌、軍歌，都能夠唱的。唱法，不分獨唱或合唱皆可。可是若在山上唱搖滾或爵士樂，就有點不夠味道的感覺。

但一般的年輕人卻不在乎，而且幾乎連民歌都在山上唱起來。

不管唱什麼歌，在大馬路上，你絕不可以大聲的唱。可是現在是在深山，

唱歌並不會妨礙別人的安寧，可以自由自在的唱，聲音越大，表示士氣越大，也可增加登山的勇氣，即使不是為了增加登山的勇氣，更可增加帳篷內一分和氣、向心力，這也就夠了。當你所知道的歌都唱完時，就可以睡覺了。

3. 登山與書籍

有人說，登山是一種哲學式的運動；有關於登山的書也很多。一般來說，登山的人越多，有關的書出版得越多，有雜誌型、書籍型，內容有的是遊記方式，有的是指南，有的是解說登山技術的書，也有一種是以文章贊揚登山精神的哲學書。雖然書籍這麼多，但能夠表明準確主張的書並不多，所有的書都差不多；不是像教科書一樣，就是寫得像學生的登山報告，還有一些登山指南的書是東抄西襲任意出版的

如果你想研究登山技術，最好買一本基本技術的書，再買一本介紹登山技術的書參考。有一些書儘管寫的方法不一樣，內容卻是差不多。另外，可以買些遊記類的書看看，對你較具趣味且有所助益。尤其是十九世紀後半，從中亞

細亞探險的時代到一九五〇年代，希望攀登喜馬拉雅山，那一段遊記的書，確實可以讓人滿足登山的憧憬。

但是，不看書也能登山，絕不會因沒看書而不能登山。有時候，可以從書中得的深入，應該買一本登山的書看看，可增加登山知識。

知過去登山者們如何登山的方法，及其反映出來的那個時代的人生和行動，這些都可以做為登山的參考。

4. 登山與攝影

照相機是比較重的東西；可以換鏡頭的好照相機，不僅重而且麻煩，用不慣的人，照不到一張，就被照相機弄得精疲力盡。將照相機放在背包裏，要小心翼翼不要讓東西碰到它，下雨時更要小心保護，而且照相機放在背包裏時，你就不能把背包拿來墊腳或當坐墊了。

外行人照相，照的體材不外乎像風景明信片，或是與同伴一起合照的紀念照，或是在毫無姿勢準備下照的偷拍照。照風景誰都想拍得好，為了留一張紀

念，無論如何你也會想辦法照一張，這都沒有關係，但如果隨便亂照的話，照出來的風景可能都差不多，那就沒意思了。

在山上照相所採的角度不同，照出來的型態也就不一樣。你可以隨時按下快門，雖然在同一個山上照的，但因地點、角度的不同，照出來的相片自然不會千篇一律。否則等你回家後，拿到照相館沖洗，被照相館的人一眼看出來是在同一個山上拍的，那多掃興。

盡可能的拍些人物在裏面，比較有意思，照山上的景色固然很美，但若能加上一些人物替當時留下一點紀念，總比千篇一律、一成不變的山景好看，且更具意義。人的行為、外貌一時與一時之間都不一樣，唯有照片才能留得住一點點回憶、紀念。無論是高興或悲傷都可以從照片上找到，因此登山的人也希望拍照時連人也一起拍進去，將來也好多個回憶。

如此一來，登山時所帶的照相機應以輕便、操作簡單的數位相機為最佳。

所拍的照片也不必像職業攝影家一樣拿來放大，你可以依自己的愛好決定放大的尺寸。

5. 登山與遊記

登山的遊記大多數是千篇一律的寫些幾點幾分在何處出發，幾點幾分到達目的地。有沒有必要這麼詳細的記錄呢？除了有些人必需記載自己生活上幾點幾分在何處的行蹤，及想寫登山指南的人以外，實在不需如此累贅。

再說也不必寫山路向右轉，渡過多少船，穿過山腰上那些羊腸小徑才到達目的地的話，你應該寫些登山時的感想，如果將來有機會再看自己的作品時，會覺得很有意思。

假使你當時只寫些日常生活上的反應，不如將登山的氣氛忠實、逼真的描寫出來。除此以外，不必寫些深澀哲學方面的道理，只要將文章內容寫得言之有物，以後自己看起來也覺得深刻些。

有關登山的遊記，與其寫得像流水帳一樣，不如照日記式的寫法來得好。登山遊記應該具有登山的參考價值。

千萬不要讓人看了以後有貽笑大方之感。

如果照著傳記文學的寫法來寫，應該把當天到達的地點都明白的表達出來。

寫登山遊記時，盡量要求通俗近人，絕不可寫成「十五日陰天，四點三十分起床，六點十五分出發，從出發地點開始步行登山，中途到達山路，爬上山腰。八點三十分從山路往上爬，到達山頂九點五十五分。從山頂往東北方向下山，中途休息用餐，十一點二十五分，十二點……。」

6. 登山與山難

登山時，將會發生什麼樣的情況都不知道，發生不幸事件的可能性很多。

結果反過來想要求得一個最安全的行動標準時，所得到的回答是「什麼都不要做最安全」，反正就是要你不去登山。但是，也許你會碰到非登山不可的一段時期，那得考慮清楚「這次登山該準備些什麼呢？」於是，你將認為最重要的是調查、研究，並充實體力及熟練登山技術；因此，你必須全力以赴的加以學習，而且很謙虛的判斷自己的實力，到達山頂後，也要謙虛才不會喪失你折回的勇氣。

也有人認為「人生短暫，而登山卻是隨時可做之事」，因此，必須對登山

有隨時可去，隨時可回，隨時可出發的一種登山天份，也要隨時注意到，盡量避免發生事故或山難，否則總會給別人找些麻煩。

事故發生時，應聯絡事項列舉如下。

(1)事故發生地點和時間。

(2)事故的原因。

(3)遇難者的姓名（地址、聯絡處）。

(4)狀況（生死、負傷的程度）。

(5)其它隊員的安全與否和狀況。

(6)現在採取救護的狀況。

(7)要求救護內容（人員、裝備、糧食、醫藥品等）。

(8)以後的聯絡方法。

(9)發信者（負責人）、發信時候、發信場所。

發生事故，有些隊員因為恐懼，只能拿出平常四～六成的力量，因此，往往把應該聯絡重要的事項忘記，以上所列舉九項寫在筆記簿上，在登山中一定

要帶去。

由現場用信號求援時，用聲音、哨子、揮動小旗或手帕，或用發煙筒、發火信號等來求援。晚上則用燈火作信號，求援信號是，最初一分鐘每隔十秒鐘一次共發六次信號，一分鐘休息後，其次再發六次信號，如此反覆。

○○○○○○　↕　○○○○○○

一分鐘六次（休息一分鐘）一分鐘六次

相對的收信號是一分鐘發三次信號，休息一分鐘後再發三次信號，如此反覆去做。

○○○　↕　○○○

一分鐘三次（休息一分鐘）一分鐘三次

使用無線電收發兩用機時，在發信前需要確認有無別人在通話。連續叫電信局兩次以上都沒有聯絡時，自己拿出電波來轉播，通信內容儘量減明扼要。

聯絡之後要樹立目標，讓救護隊容易辨認，且以冷靜的態度等待救護隊來臨。救護隊到達之後，對救護隊長報告詳細現狀，一切委託他去處理即可。不

7. 登山與垃圾

過出動直升機時費用大，家眷負擔頗重，要仔細商量之後決定。為了防止不再發生山難，領導者應當採取救護隊的安全，同時救護費用的情形也要瞭解。

有人的地方，一定有廢棄物產生，都市裏的垃圾可以用來填海以增加新生地，或把它燒成灰。但登山時，該怎麼辦呢？只有丟在垃圾箱內！丟在這裏面還算好。如果進一步的想一想，丟下來的垃圾讓誰來處理呢？

登山的人把廢棄物都丟到垃圾箱內，如果沒有人去處理它，則垃圾就要爆滿了！先來的人，將美麗的山景破壞，以後到山上來的人，一定很不愉快，因為他只能面對一個垃圾箱而已。

一般而言，山上的垃圾是無人處理的。大都是義務的將垃圾收集在一起，能燒的燒掉，不能燒的，甚至用運輸車將它運到山下去。這樣子要花多大的勞力和金錢，才能將登山客隨手丟棄的垃圾處理乾淨。有人說，如果在火車站的月台上，大家都將煙蒂丟到地上，又沒有人去打掃的話，可能堆積得連軌道都

無法看見全貌，火車也無法通行，而直接受到影響的是利用火車的人。這種論調也可適用於登山者的行為。

垃圾，大家都認為這是社會上無用的東西。可是山上丟掉的垃圾有些還是可以用的。不過，你如果把垃圾丟在垃圾箱外，就是犯罪的行為。

這麼說來，山上是如何處理垃圾問題的呢？

第一，可能成為垃圾的東西不帶到山上去。可是最近包裝很好，內容平常的商品很多。像這種包裝太好的東西不要帶上山去，應該換裝在塑膠袋內帶上去。這樣子原來的包裝盒不帶，放在背包中既方便又不佔地方。如果帶那些一壓就不能吃的東西去，是不合乎登山原則。

繼續來談如何處理垃圾。垃圾應該分類收集起來。在山上的高地上，可大致將垃圾分為「不燃物」、「易燃物」和「垃圾」三種。

「不燃物」應該帶回來，例如塑膠袋、空瓶子、空罐子，任誰撿去都會覺得它是一種非常不易處理的垃圾，事實上的確是不易處理。因此，在山上時，可將空罐子，一個個踩扁後，用一個金屬網裝起來，以便讓運輸車運到山下。

或是在山上飲食的人，將剩下的空罐子都帶回家，則可保持從古樸的山上自然景觀，不會讓人把它糟踏得狼狽不堪。

第二，「易燃物」要把它燒掉，完全成灰後埋在土裏，或灑水熄火，如此垃圾就又回到大自然了。燒垃圾時，四周不能放有易燃物，尤其是尼龍製品要特別注意，因為一碰到火花，尼龍製品會燒出洞，那可損失慘重。

第三，真正的垃圾，把可以燒的像易燃物一樣的處理掉，可是有些東西燒不掉；真正的垃圾想燒它還真不容易起火。而且在美觀公園內，連流木都不准燒，可是若將垃圾都丟在那裏，很容易腐爛掉，故最好的方法是用土埋法。因為既不能丟著不管，又無法用火燒掉，只好用土將垃圾埋在土裏。如果將垃圾放棄不管，很容易滋生蒼蠅及傳出臭味，使得後來的人感到非常的困擾，尤其是丟在小河底，沉在水裏的米粒，更是難看。原來是一條清流弄得這麼一蹋糊塗，真是令人惋惜。在垃圾裏有些馬鈴薯的皮和洋蔥的頭，這些東西最好能帶回家，否則就挖一個深洞把它埋掉才好。

有些人在自己家裏能把垃圾丟在垃圾箱裏，可是一到山上或街上，就會隨

手亂丟。

不過，在這種風景區內，必須保持清新，如果將環境弄得髒亂不堪，不僅影響到地方上的名譽，也會影響到遊人的興趣。至少，心地好的人，都很希望大家有一個好山景可以欣賞，所以，他不會隨地亂丟垃圾。

保持清潔的環境，必須在大家同心合作的心理上才能實現。

人是生活在地球上的，在許多的難題都待解決之時，希望登山的人，首先不要亂丟垃圾，保持一個美麗的自然山景，讓大家一起欣賞。自己要有猶如遇到山難極待拯救的心情，不要再亂丟垃圾給別人找麻煩，這也是登山的要領之一。以前由於地震，有人親眼看到引起山崩，假如自己遇到山崩，難免要受災殃了。像這種災難對登山者而言，發生的可能性很大。但是你如果膽小，怕到毫無人煙的山裏會患急性盲腸炎時，你應該事先將盲腸割掉。但並非全部的登山者都割過盲腸，大多數的登山者都很樂觀，認為在山中會得急性盲腸炎是不可能的，因此都快樂的登山去了。

像這種不可抗力的事件或災難並不是所有的登山者都會有的，至少應該有

這種認識與自信，才能去登山。

將一切委之於命運，也是很愚笨的想法。在此讓我們做一個結論，那些登山遇難的人，一定是缺少某些東西的關係。這種推測也許很不正確，但如果你能熟悉登山的各種情況，那就不容易遇難。因此，登山之前一定要準備妥當，並一再檢查，總是防患於未然。

8. 登山與健康

只要身體健康，不論男女老幼，均能享受爬山的樂趣。然而通宵工作和通宵用功之後，馬上去登山，往往會招來危險。登山前的運動不足和睡眠不足，是要極力避免的。又不論健康狀態如何好的人，如體力上勉強行動，可能會引起疲勞和凍死現象，所以，說平常對於日常健康問題要多加注意。

平常也要請醫師診斷身體健康狀態。有些人不知道自己有病，而盲目登山致使病情惡化。罹患慢性肺病、心臟病、腎臟病、氣喘、動悸厲害的人，應當和醫生商量之後再去登山。

山的環境是氣壓低、溫差顯著、紫外線強的特徵。台灣的山的高度，對一般健康的人都能順應。然而身體健康狀態不佳時，登山途中難免會發生危險。

切記：今天的疲勞今天要消除，切勿留到明日，傷風更是百病的主因，所以對傷風要特別注意。

·在山上的注意事項

★ 睡眠不足　體力和思考力會無形中的降低，容易引起疾病，甚而是造成事故的主因。應訓練在任何環境下都能睡覺，吃安眠劑對健康有害，儘量不要吃安眠劑。很難入眠時，不妨喝一點酒幫助睡意。

★ 過度疲勞　要避免勉強的行動。超過自己限度以上的體力時，會引起心臟麻痺。

★ 水分　水喝過多，也是體力降低的原因。溪谷的水一旦被污染時，裡面盡是大腸菌，所以，喝生水會引起下痢和腹痛。

★ 淋雨和流汗過多　淋雨或流汗過多時，要快換衣服。不換衣服，水分發

散時體溫會逐漸降低，消耗體力也是感冒的原因。在山上的遇難，大部份都是因為寒冷引起的疲勞，或凍死的情形最多，所以，被雨淋濕或被汗濕透時，馬上就要換掉衣服。

★**便秘**　被便秘所困擾的女性特別多。因為環境的變化，沒有適當的廁所是主要原因，且蔬菜吃得少也有很大的影響。利用指壓或喝冷水也是通腸的方法，然而這樣還是無效時，可用平常習慣的瀉劑在睡覺前服用。瀉劑喝太多會下痢和腹痛，所以喝時要注意份量。

★**維他命不足**　在山上因為無法多吃青菜和水果，所以容易變成維他命不足。維他命B_1不足，容易疲勞且降低食慾。維他命B_2和維他命C不足時，容易引起皮膚炎，就變成皮膚曬黑和皮膚粗糙的原因。所以應食用藥品補助。

★**生理**　生理因各人體質而有差異。在日常生活中有生理病的人，應該停止登山活動。有輕度生理痛的人，因為環境的變化有生理提早或延遲的現象，所以生理用品需要準備妥當，同時不能使腰部著涼。

又比平常出血量增加，或下腹部痛的時候，可以服用鎮痛劑。生理中的人

精神不安、體力也會降低，所以同伴之間要互相安慰。

EP賀爾蒙劑能改變週期，但這種賀爾蒙劑要在登山前服用。如果亂用E

P賀爾蒙，會失去賀爾蒙平衡，所以要和醫生商量後才可以使用。

・疾病和受傷的處置

★鞋磨的腳傷　腳發生水疱時，把水疱周圍用藥水消毒後，再將針頭在火燒後迅速插進水疱內將水擠出。經過消毒後貼上附有紗布的絆創膏。

★刀傷　輕度出血量時，局部消毒後貼附有紗布的絆創膏即可。傷口帶泥巴時，要用乾淨的水洗好後消毒，再塗抗生物質軟膏。化膿時，作冷敷且服用抗生物質的碇劑。

★打撲傷　瘀血程度時，塗喜療妥軟膏或作冷敷。頭碰撞不省人事時，打鼾或從鼻孔、耳孔流血時，就是頭蓋內出血或頭蓋底骨折，往往會導致死亡。頭蓋內出血時，脈搏會變慢，瞳孔大小左右有異，並且有嘔吐現象。

又頭部的打撲傷，也可能引起腦震盪。腦震盪時意識恢復快，而且症狀消

失也快，所以容易分辨出來。故頭部打撲傷需要保持安靜，有頭蓋內出血可疑時，應儘速送到醫院急救。

胸部打撲傷時，呼吸會感覺激痛，也會引起咳嗽和血痰，就是肋骨有骨折的可能性。服用鎮痛劑在充分吸氣的時候，從下面向上沿肋骨面捲較寬的絆創膏，此時也需要快點下山求醫。

★**骨折**　局部發腫、激痛、臉色蒼白、引起惡寒時，可以斷定是捻挫傷。

骨會異常的動、或骨折部位發出骨的相碰聲時，應用拖木固定住，且在局部作冷敷，儘速下山治療。

開放性骨折時，無法完全止血，所以貼上消毒的濕布後，再用繃帶或毛巾緊緊包紮。

★**捻挫**　局部發腫，也會感覺痛。局部固定住用喜療妥軟膏濕布，或作冷敷。

★**肌肉痙攣**　平常不大用肌肉，忽然用力時所引起的腿肚抽筋也是其中的一種。揉肌肉後塗上喜療妥軟膏再按摩並保溫。

★**灼傷**　由火引起或磨擦引起的兩種灼傷。有水的話（攝氏五～十五度）就用水來冷卻，再塗消炎軟膏，就不會長出水疱。水疱產生時不要勉強弄破，因為水疱破會流出很多的滲出液，所以要包上消毒紗布。

★**腹痛、下痢**　著涼和食物所引起的情形居多，著涼大部份是腹痛，有時候也會引起輕度下痢。用懷爐或圍腰部藉以保溫。

食物中毒時會想吐，胃的附近有撐脹感。將手指伸進嘴巴使之吐出來或服用下劑，有發燒時要服用抗生物質。細菌性下痢時，肚子會咕嚕、咕嚕的響，並且下痢次數頻繁。食物中毒也會引起胃痙攣，假使痛得非常利害，先服用止痛劑，且不要再吃任何東西。

★**盲腸炎**　最初在胃附近或整個肚子會痛，接著在胃右下腹會感覺激痛，並且想吐，有時也會發燒。發生這種症狀，不能服用下劑，應安靜冷卻腹部，同時服用抗生藥素，盲腸炎一般人都不容易判斷，要到醫院詳細檢查。

★**高處反應（暈山）**　空氣稀薄時，就會引起嘔吐、頭痛、眼花、食慾不振、耳鳴等症狀。三千公尺高度的山並沒有多大的影響，但有的人也會無法適

應而發生山暈，一般可以服用鎮痛劑，而重症時需要下山到醫院診斷。

★傷風　頭會痛並且發燒三十七度以上時，可服用綜合感冒藥，或將頭冷卻，同時注意保溫，只要一個晚上好好休息睡覺即可。

不過，因為濾過性病毒引起的感冒時，會發高燒、肌肉痛、腰痛、關節痛等，所以安靜休息使頭冷卻，服用抗生藥質，為避免細菌傳染，周圍的人要經常漱口，保持房間內空氣流通。對痰的處理、患者的食器類也要消毒，重症時就必需立即下山求醫。

★咽頭炎和咽頭痛　其症狀就是發燒和局部痛，用茶、鹽水或漱口藥水漱口後，再服用鎮痛劑。同時服抗生物質，重症時必需下山診療。

★支氣管炎　咳嗽厲害、發燒、有痰，可以用鎮靜劑、保溫，且盡量保持安靜。否則有引發肺炎的可能性，也能併服抗生物質。

★肺炎　肺炎與支氣管炎症狀類似，有發高燒和胸部感覺疼痛，咳嗽非常利害的症狀。所吐出的痰呈褐色，且呼吸困難，尤其在氧氣稀薄的地方，會引起嚴重的狀況，要隨時注意保溫，服用抗生物質，嚴重時需要下山診療。

★**日射病和熱射病** 會引起發燒、流汗、頭痛、眼花、愛睏、呼吸困難等症狀。應在通風好的樹蔭下休息，胸前衣襟敞開使通風良好，同時頭部保持冷卻。水一點一點分作數次喝下去，重症時需要打強心針。

★**生理病** 可以服用鎮痛劑。痛的情形因人而異，有的人精神上會感到不愉快。生理痛厲害的人，必須接受醫生診斷探求原因。

★**雪日** 眼睛痛、流淚不停變成紅腫。用眼藥水作冷敷，眼睛看不見時就將眼睛掩住，不使眼睛見到光線，利用點眼藥水來作冷敷。眼睛感覺昏花時，應注意預防變成雪眼。

★**皮膚曬黑、因雪反射陽光皮膚曬黑** 導致皮膚病、皮膚紅腫，有時也會長水疱。發炎時，可塗強力抗生素軟膏和喜療妥軟膏，或作冷敷。這兩種曬的預防最重要。

★**蟲咬** 會發生癢、痛和紅腫的症狀。可以塗強力抗生素軟膏，且不要隨意抓破。

★**斑疹** 因為毒或漆所引起的斑疹，有痛癢、紅腫等症狀，可以塗強力抗

生素軟膏。

★**蕁蔴疹** 這是因食物中毒或傷風所引起的病症，有痛癢、紅腫等現象。治療法和斑疹相同。

★**鼻子出血** 輕輕敲後頸部，並在鼻子的軟骨部份稍微捏幾分鐘，再用脫脂棉塞進鼻孔。頭部放低保持安靜，並保持頭部冷卻。

·登山時需要攜帶的藥品

可選擇數種登山容易攜帶的藥品，及符合自己服用的藥品，當作常備藥，每逢登山時必需準備妥當。

其他方面，消毒水、體溫計、三角巾（用布毛巾代用亦可）、絆創膏（二、五公分寬度捲型一卷）、彈性繃帶、抗生素軟膏等必需妥為準備。

·止血法

動脈的出血和靜脈的出血，其止血方法不同。如同泉水般血量大噴出來是

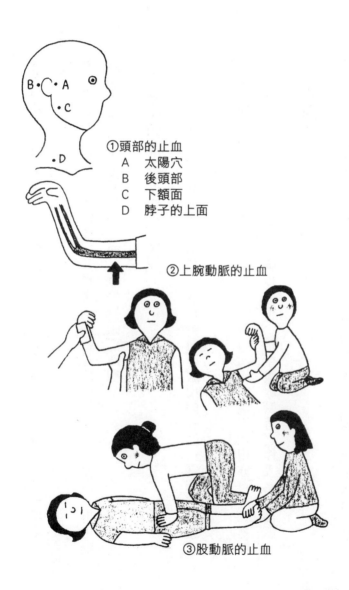

①頭部的止血
A　太陽穴
B　後頭部
C　下額面
D　脖子的上面

②上腕動脈的止血

③股動脈的止血

從動脈出血，慢慢流出來是從靜脈出血。

普通用手指重重壓迫的止血法，可在傷口貼滅菌紗布，然後將繃帶包紮其上，使傷口儘量抬高。

・人工呼吸法

嘴對嘴施行人工呼吸法，必須趴俯而做。只要吹氣的方法正確，任何人都能做到。

①嘴裡和鼻子內被泥土和血（有時候是假牙）塞住時，要趕快用手指伸入勾出（圖①）

②一隻手放在額頭上，另一隻手放在脖子下，同時把脖子抬高，一面壓額頭，使下巴儘量向上（圖②）。

③手在額頭上一點一點挪動，用大拇指和食指用力捏住鼻子。此時下巴不要恢復原狀，用手掌重重壓住（圖③）。

④救護人員，把自己嘴巴張大，對準受傷者的嘴巴吹氣進去（圖④）。

⑤受傷者的胸部脹起來，感覺有抵抗時嘴巴放開，使受傷者吐氣。

男性五秒鐘一次，女性四秒鐘一次為恰當。幼兒三秒鐘一次把氣吹進去。

受傷者肺的容量比救護人員還小時，要注意不能吹太多氣。又乳幼兒時，下巴不要抬得太高，因為肺裡面空氣進去太多時，容易損傷肺部。

・拖板固定法

骨折時，一動就非常痛。為了減輕痛或為治療方便起見，必需用拖板來固定骨頭。現成的報紙和雜誌等，都可當拖板利用。

①上臂骨折

②前臂骨折

③下腿骨折

9. 登山問答

問題1 我是初次想登山的人，但選擇符合自己體力和技術的山時，應以什麼標準選擇呢？

答案1 以適合家眷、一般的、健腳的為標準。「適合家眷」就是幼兒也能走的程度，大概兩、三個小時。「適合一般的」是路好，指標也完整，只要依靠登山指標就能走的路線，大概是三～四小時。「適合健腳的」是指習慣登山者的意思。

選擇適合一般的路線，帶五萬分之一地形圖去，當做沒有指向標，多花一點時間來研究看地形圖。反覆幾遍，自然會得到信心和實力。

問題2 登山指南裡面所寫的路線，有無包括休息時間在內呢？

答案2 普通沒有包括休息時間在內，然而有時有包括休息時間在內。

自己在計畫時間時應加上休息的時間，包括看植物和拍照的時間，另外計算走平坦路為五十分鐘休息十分鐘，很陡斜坡的道路走四十分鐘就要休息五～十分

鐘。中飯時間一小時，如此計畫即可。且時間充裕些比較好，僅依靠登山指南登山時，究竟山路是怎樣程度呢？很難判斷，所以一定要用五萬分之一地形圖來調查距離和高度的關係。

問題3

團體登山，要統帥全體隊員非常不易，有沒有什麼好辦法呢？

答案3

四、五個人的團體非常理想。但學校和工作單位等的登山，往往都會有二十個以上的人參加。此時可分為五～六名一組，在各組規定一個領隊者，讓各隊的領隊者來負責，總領隊要把握不使各隊分散。

採取統一行動為原則，然而人數多時隊伍容易亂，比較懦弱的隊安排在最前面，或總領隊和各隊領導者採取連絡方式，由總領隊判斷，亦可利用無線電收發兩用機。

問題4

被霧包圍，失去目標時要怎麼辦呢？

答案4

先不要慌張，鎮靜等霧散。此時地圖和指南針都沒有用處。人一旦失去視野時，在心理上會發生不安和恐懼的錯亂狀態，想快點求得解決而到處亂打轉。

有風的話，視野一下就會開朗，所以，利用這個機會迅速判定方位。

霧太濃沒有消散希望時，可循來的路折回去。然而經過亂走之後原來的路途也會迷失。隊員分別去找路時，反而容易失散，預先約定時間在什麼地方集合，或決定用什麼方法連絡，全部隊員手錶要調到同一時刻。

低氣壓所引起的霧不容易散，往往會形成風雨要特別注意。夏天的山，在下午容易發生霧。那是因為岩石和溪谷被太陽照後，熱的空氣變成上昇氣流昇到稜線所發生的霧。這種霧是局部的，所以有放晴的希望。

問題5

答案5

迷路無法達到預定地時怎麼辦？

愈著急去尋路，會愈疲勞且判斷力也會逐漸遲鈍。在太陽還未下山之前，決定快點找適當地點搭營幕。在森林中大樹木旁邊或岩石旁邊，不但風小也能防雨。

在晚間露營非常冷，所以自己所帶的東西要盡量去利用，要更換的內衣也穿起來，再將防風衣和雨衣穿上，夏天的晚上大概是不成問題。冬天時，將背囊掏空腳穿上衣物也能禦寒，從地面上的寒氣傳上來就會感覺寒冷，不妨將塑

膠布鋪在下面，並且報紙、雜誌也統統能派上用場，再將羊毛衣圍住腰部，互相身體緊靠使體溫不致向外發散。

下雨的時候，要想辦法不使坐的地方弄濕。周圍沒有岩石時，將土堆高在周圍掘溝，使雨水流到別地方去。用雨傘、斗篷、塑膠布等來防雨。非常冷的時候要燒火，肚子餓也是感覺寒冷的原因。準備萬一時候吃的食物，每人分一點規定時間吃。在黑暗中靜靜時會人心惶惶，所以，在不疲倦的原則內，大家來唱歌或互吐心事。春天和秋天山上的夜晚特別冷，長久的登山還是準備簡易營幕比較恰當。

問題6

答案6

請教你篝火的技巧如何？

在森林法、自然公園法大部份的山都禁止篝火。然而在萬一時候與生命有關時不得不用，現在說明篝火祕訣如下。

最適合的木材是杉、松木、絲柏、山毛櫸等的枯木，將搜集的枯木折成適當的長度。在平地挖土二十公分深，旁邊用石頭砌成ㄈ字形來避風，利用斜面挖橫坑，兩種方法火口都要往風的方向。

用枯葉和杉葉鋪在底層，上面再放小的枯枝，最上面放稍微為大的枯枝砌成井型之後，用紙捲起來扇火。火勢強烈時再加上更粗的枯木。

同時加很多枯木，空氣不流通就不易燃燒。一方面注意空氣流通，利用週刊當作扇子來送風，太粗的柴要劈細才容易燃燒。

因為下雨木柴弄濕了，或風太強用很多紙都無法生火時，可用布沾汽油來起火。濕的木頭和流木等，放在火邊會乾燥。燃燒留下的火種不要弄熄，下次要用時比較便利。下雨時要選擇雨淋不到的地方來篝火，或在上面加屋頂。看

情形用變通方法來籌火。

問題7　山上的寒冷聽說非常可怕，究竟什麼程度才算是可怕呢？請你具體解釋。

答案7　大約是一千～一千三百公尺。普通平均高度是，高一百公尺時溫度會降低○‧六度。所以一千公尺地方就會降低六度。二千公尺的地方就會降低十二度。台灣八月的天氣是二七度左右，這樣算來二千公尺的溫度只有十五度，相當於二月下旬或十一月下旬的氣溫。

普通山上最高溫度是正午，最低溫度是在天將黎明時。而且氣溫一天的變化，晴天時標高愈高的山愈小。

一般溫度降低十度以上，在夏天被雨淋到時，有疲勞凍死的可能。體感溫度是風速增加一公尺會降低一度以下。在二千公尺的山，如果風速有五公尺，氣溫會降低五度以下。寒冷最可怕的時機，並非是冬天而是冬天到春天之間。

登山專家也鬥不過山的寒冷，也有凍死的情形。

問題8　在山背上，忽然遇到雷怎樣才好呢？

答案8 雷光從雲到山、從雲間飛來飛去，不但在山上，在頭上從上下左右都會侵襲過來。雲的動態變成很可疑，感覺到雷鳴和鳴光時要趕緊避開山背，到低窪處將身體俯下。此時將塑膠布舖在地面，使身體和地面隔絕防止危險。所以在山上經常有人說，俯在伏松上也是相同的原理。

岩角、樹下和濕地是容易落雷的地方。金屬製品（照相機、手錶、眼鏡、髮結、拉鍊、皮包中的硬幣、鑰匙、登山用鎬等）也容易落雷，所以要立即取下。沒有驟雨也有忽然間落雷的可能性，所攜帶的收音機會發生雜音，從這個雜音可預測快要落雷。

問題9 山背上有好幾個山峰是地圖上所沒有的，感覺很奇怪該怎麼辦呢？

答案9 地圖上是二十公尺的等高線，所以稜綫上（山背上）二〇公尺以內在地形圖上都沒有表現。因此，在地形圖上有好幾個山峰都沒有，所以在有霧的天氣，誤以為是山頂。

問題10 需要涉水時，要怎麼辦呢？

答案10 水會浸到腰部是危險的。這個時候在兩岸拉繩索涉過去，但此時的繩索一定要固定牢靠。

第一個人空手先走，後面的人跟著過去要慎重抓著繩索涉過。萬一跌下去時，要等浮出水面再拉起來。如果過份依賴繩索，身體被揮動時容易顛倒，一定要特別注意。

問題11 麻繩和補助繩什麼時候用呢？

答案11 拉營幕時，風太強僅拉營幕的繩子不夠時用。帶小孩走過山背和岩石很多感覺危險時也可以用。在上下很陡的斜坡時，可當作補助用。

一個人有十公尺的補助繩子，三個人的份連結起來就有三十公尺長。此時如何運用繩索捆在身上的方法一定要知道，補助用的繩索是用於補助，絕不能將全身重放上去。

問題12 尼龍繩對銳角的剪斷力非常弱，所以，對繩索的材質也需要略知一二。

有沒有防止鞋子磨傷的方法呢？

答案12 鞋是否適合腳呢？要仔細檢查看看。襪子會不會太鬆呢？還是

襪子沒有拉整齊，有皺紋也是腳磨傷的原因。

鞋子容易造成擦傷的部位預先塗肥皂，或預先貼橡皮膏。鞋的穿法，後腳跟符合之後才能繫鞋帶。會碰到腳脖子時，應拿到修鞋店的木型重敲。

| 問題13 | 我是帶眼鏡的。在下雨和有霧時，眼鏡會模糊不清，非常不方便，是否該換隱形眼鏡比較好呢？

| 答案13 | 隱形眼鏡容易被橫向吹來的風雪或風吹走。如近視很深的人，鏡片被吹走時會完全看不見，還是帶普通眼鏡比較理想，可以塗防糊藥水。又眼鏡弄破或遺失時，走路非常不方便，所以，最好另外準備一副。

| 問題14 | 褲子拉鍊壞時怎麼辦呢？

| 答案14 | 這是經常發生的事情。有雨蓋的話，把萬能布縫在拉鍊部份或雨蓋部份即可。假使沒有雨蓋，將兩側裝上五個鈕釦，利用鞋帶如同長統鞋一樣，或者安全別針也能派上用場。總之，利用身邊的東西想辦法補救。

| 問題15 | 沒有水而口渴時怎麼辦呢？

| 答案15 | 夏天在山背走的時候經常發生的事情。可以把酸的東西含在口

中藉以生口水，多少能幫助止渴。梅乾、仁丹、檸檬，含在口中都能止渴。黃瓜水份很多也能當作止渴用。

答案 16

女性有貧血的傾向和手腳都會腫起來，這是什麼關係呢？

女性有貧血的傾向也是腫的原因之一，主要原因是心臟的疾病負擔太重的關係。浮腫厲害時可能有心臟疾病，應經過醫師詳細診斷，假使真的是心臟疾病時就不能爬山。容易浮腫的人，不要帶太多的行李，儘量減少心臟的負擔，鹽份少食為佳。

問題 17

聽說揹重的行李時，會影響生育？

答案 17

女性的肌力弱，因此揹重行李時，不是用肩膀和脊背來支持，有用腰部支持的傾向。因為對腰部和腹腔加以強烈壓力，以致傷害到腰椎和腰部的肌肉，腹腔內臟器的支持組織變成鬆弛而引起內臟下垂，疝氣和子宮後屈等現象。假使損害到腰部，會引起很嚴重的腰痛，又產生子宮後屈時，對妊娠和生產都會有影響。

所以儘量不要揹重的行李（二十公斤為限）。如果訓練揹重行李，也不要

過份勉強而影響到健康。

問題18　一起去登山的朋友，忽然間有一位肚子痛，又沒有藥品時怎麼辦呢？

答案18　可以做指壓。趴俯著在胃的背面用大拇指的指肚重重去壓。壓的時候不僅是以指尖來壓，而且將體重加上去才能見效。指壓不但對肚子痛有效，對消除疲勞也有效，所以大家不妨記下來非常有用處。

問題19　山上沒有廁所要怎麼辦呢？

答案19　這是最重要的問題。在有廁所的地方，應養成上廁所的習慣。沒有隱蔽地方時，互相在旁邊看守輪流排解。

遇到沒有廁所時，就到路邊樹下或岩石後面去排解。沒有隱蔽地方時，互相在

在南美旅行中，有人將大斗笠的周圍掛上布作成廁所，非常方便使用。大小便後應該用土蓋住，千萬不能在飲用水流過的地方大小便。

沒有洗手的場合，以棉花沾酒精（濕巾市面上均有出售）放在塑膠袋帶去登山，用來擦手時非常方便。男女混合團體時，女性很難開口。在山上要上廁

所通稱為「去唱歌」或「去散步」，預先決定在隊員間能通用的暗號即可。

答案20

蝮蛇。特徵是三角型的頭和伸出紅的舌頭，皮膚的顏色是黑色和紅色呈錢形，體長大約七十公分。喜歡潮濕的地方和草叢，有時候也在泉水湧出的地方出現，天氣熱時也會爬到樹上去。從五～六月到十月為止會出現。

問題20

假使被蝮蛇咬到時要怎麼辦呢？

「看到蝮蛇時眼睛移開」不要發出大聲，也不要走近蛇身。

萬一被咬到時應鎮靜休養，從被咬的部位離開中樞部大約二十公分處紮起來，並且在咬到部位輕輕切開用嘴吸出毒汁後，再用紗布沾消毒液（註：儘量快點下山打血清疫苗）。

答案21

有棉布毛巾非常方便，但是什麼時候有用呢？

問題21

普通有三角巾是最好，沒有時也可用棉布毛巾代用。三角巾也能作止血用。又從縱向撕成條狀也能當繩子使用，所以使用範圍非常廣。

沒有生理用品時，把毛巾摺成三公分寬度當作帶子用，其它省下部份疊成三摺放在袋子裡面當作月經帶用。但是不可用摻有化學纖維的，必需用純棉毛

利用毛毯和草蓆的擔架

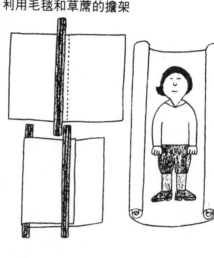

巾才可以。

問題22 有沒有由女性能夠搬運病者和受傷者的好方法呢？

問題22 小孩可利用背囊的搬運方法，如圖所示。女性一個人的搬運法體力較容易透支，所以用兩個人的搬運方法，當受傷者不省人事時，利用三個人的搬運法。由三個人搬運受傷者會比較輕鬆。擔架的作法參照下頁圖解。

問題23 皮膚曬黑之後，有些人會產生雀斑有些人不會，這是什麼理由呢？

答案23 這是因為體質的關係，也有些人到皮膚科診斷之後，才發現內

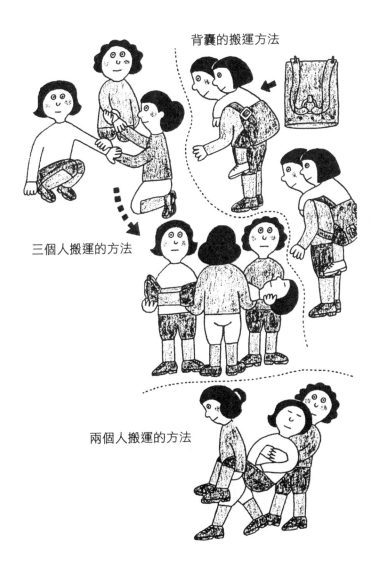

背囊的搬運方法

三個人搬運的方法

兩個人搬運的方法

臟疾患的原因而產生雀斑。

問題24 有沒有專賣登山書的專門店呢？

答案24 要買登山書，到書店慢慢找。比較新的登山書，則到各地的大書店，專賣登山書的部門。要買外文登山書，到台大對面書店。其它書店也有登山書專賣部門。也可上網查尋。

問題25 在山上水很少無法洗米，有沒有更好的方法呢？

答案25 出發前先將米洗好，放在竹簍內曬乾。這樣帶到山上去非常方便，不過來不及時，將米洗好後用乾毛巾搓乾。

問題26 燒飯地方看到蔬菜屑和飯粒令人噁心，是否有好的解決方法？

答案26 這就靠大家平常互相維持乾淨了。用過的食器和鍋類，要用衛生紙擦或放進熱水裡泡，洗乾淨之後，燒飯地方也不會受到污染。油膩的東西用衛生紙擦掉，就可不必用清潔劑。儘量避免造成公害的東西，如用麵粉代替清潔劑亦可。

問題27 蔬菜洗後帶去會爛掉，是否不要洗直接帶去山上呢？

答案 27 蔬菜洗好之後水分一定要濾乾。不能洗的馬上裝入塑膠袋內，超級市場所買的食物都是用塑膠袋裝好。假使碰到外氣（室內溫度較低）時會出水珠，所以用塑膠袋包裝的蔬菜，直接裝入背囊當然會腐爛。

日程長的時候，蔬菜儘量早點吃掉。馬鈴薯、紅蘿蔔表面曬乾，就能保存好幾天。洋蔥只要將有泥巴的表皮去掉即可。

大展出版社有限公司
品冠文化出版社

圖書目錄

地址：台北市北投區(石牌)
　　　致遠一路二段 12 巷 1 號
郵撥：01669551＜大展＞
　　　19346241＜品冠＞

電話：(02) 28236031
　　　　　28236033
　　　　　28233123
傳真：(02) 28272069

・熱 門 新 知・品冠編號 67

1.	圖解基因與 DNA	中原英臣主編	230 元
2.	圖解人體的神奇　　（精）	米山公啟主編	230 元
3.	圖解腦與心的構造　（精）	永田和哉主編	230 元
4.	圖解科學的神奇　　（精）	鳥海光弘主編	230 元
5.	圖解數學的神奇　　（精）	柳　谷　晃著	250 元
6.	圖解基因操作　　　（精）	海老原充主編	230 元
7.	圖解後基因組　　　（精）	才園哲人著	230 元
8.	圖解再生醫療的構造與未來	才園哲人著	230 元
9.	圖解保護身體的免疫構造	才園哲人著	230 元
10.	90 分鐘了解尖端技術的結構	志村幸雄著	280 元
11.	人體解剖學歌訣	張元生主編	200 元

・名 人 選 輯・品冠編號 671

1.	佛洛伊德	傅陽主編	200 元
2.	莎士比亞	傅陽主編	200 元
3.	蘇格拉底	傅陽主編	200 元
4.	盧梭	傅陽主編	200 元
5.	歌德	傅陽主編	200 元
6.	培根	傅陽主編	200 元
7.	但丁	傅陽主編	200 元
8.	西蒙波娃	傅陽主編	200 元

・圍 棋 輕 鬆 學・品冠編號 68

1.	圍棋六日通	李曉佳編著	160 元
2.	布局的對策	吳玉林等編著	250 元
3.	定石的運用	吳玉林等編著	280 元
4.	死活的要點	吳玉林等編著	250 元
5.	中盤的妙手	吳玉林等編著	300 元
6.	收官的技巧	吳玉林等編著	250 元
7.	中國名手名局賞析	沙舟編著	300 元
8.	日韓名手名局賞析	沙舟編著	330 元

·象棋輕鬆學· 品冠編號 69

1. 象棋開局精要　　　　　　　方長勤審校　280 元
2. 象棋中局薈萃　　　　　　　言穆江著　　280 元
3. 象棋殘局精粹　　　　　　　黃大昌著　　280 元
4. 象棋精巧短局　　　　　石鏞、石煉編著　280 元

·生 活 廣 場· 品冠編號 61

1. 366 天誕生星　　　　　　　李芳黛譯　　280 元
2. 366 天誕生花與誕生石　　　李芳黛譯　　280 元
3. 科學命相　　　　　　　　　淺野八郎著　220 元
4. 已知的他界科學　　　　　　陳蒼杰譯　　220 元
5. 開拓未來的他界科學　　　　陳蒼杰譯　　220 元
6. 世紀末變態心理犯罪檔案　　沈永嘉譯　　240 元
7. 366 天開運年鑑　　　　　　林廷宇編著　230 元
8. 色彩學與你　　　　　　　　野村順一著　230 元
9. 科學手相　　　　　　　　　淺野八郎著　230 元
10. 你也能成為戀愛高手　　　　柯富陽編著　220 元
12. 動物測驗—人性現形　　　　淺野八郎著　200 元
13. 愛情、幸福完全自測　　　　淺野八郎著　200 元
14. 輕鬆攻佔女性　　　　　　　趙奕世編著　230 元
15. 解讀命運密碼　　　　　　　郭宗德著　　200 元
16. 由客家了解亞洲　　　　　　高木桂藏著　220 元

·血型系列· 品冠編號 611

1. A 血型與十二生肖　　　　　萬年青主編　180 元
2. B 血型與十二生肖　　　　　萬年青主編　180 元
3. O 血型與十二生肖　　　　　萬年青主編　180 元
4. AB 血型與十二生肖　　　　　萬年青主編　180 元
5. 血型與十二星座　　　　　　許淑瑛編著　230 元

·女醫師系列· 品冠編號 62

1. 子宮內膜症　　　　　　　國府田清子著　200 元
2. 子宮肌瘤　　　　　　　　黑島淳子著　　200 元
3. 上班女性的壓力症候群　　池下育子著　　200 元
4. 漏尿、尿失禁　　　　　　中田真木著　　200 元
5. 高齡生產　　　　　　　　大鷹美子著　　200 元
6. 子宮癌　　　　　　　　　上坊敏子著　　200 元
7. 避孕　　　　　　　　　　早乙女智子著　200 元
8. 不孕症　　　　　　　　　中村春根著　　200 元
9. 生理痛與生理不順　　　　堀口雅子著　　200 元

國家圖書館出版品預行編目資料

登山野營事典／劉清主編

－初版－臺北市，大展，民98.

面；21公分－（休閒娛樂；28）

ISBN 978-957-468-688-9（平裝）

1.登山　2.露營

992.77　　　　　　　　　　98005857

登山野營事典

ISBN 978-957-468-688-9

主 編 者／劉　清

發 行 人／蔡　森　明

出 版 者／大展出版社有限公司

社　　址／台北市北投區（石牌）致遠一路2段12巷1號

電　　話／(02) 28236031・28236033・28233123

傳　　真／(02) 28272069

郵政劃撥／01669551

網　　址／www.dah-jaan.com.tw

E-mail／service@dah-jaan.com.tw

登 記 證／局版臺業字第2171號

承 印 者／國順文具印刷行

裝　　訂／建鑫裝訂有限公司

排 版 者／千兵企業有限公司

初版1刷／2009年（民98年）6月

定　價／200元

大展好書　好書大展
品嘗好書　冠群可期

大展好書　好書大展
品嘗好書　冠群可期